風景素描

傑克·漢姆 著　　陳冠伶 譯

Drawing Scenery :
Landscapes and Seascapes
by Jack Hamm

謹將此書獻給
全天下所有的美術教師，
以及我的女兒道娜（Dawna）。

目錄

前 言

　　相信許多人都曾嘗試描繪風景。多數人在家裡和辦公室牆上懸掛的畫作都是出自家中成員之手。比起其他圖像藝術，風景畫需花費更多心力與時間，但如果能掌握一些基本的繪畫原則，你就能畫出更為出色的風景畫。本書正是為了提供建議，幫助你無論選擇什麼樣的主題，都能畫得更好。

　　所有繪畫都是一筆一筆畫成的，但可不是腦海中有了畫面就能憑空出現畫作。即使心裡很清楚成品應當如何，轉換到紙上、畫本或畫布上又是另外一回事。進一步來說，就算繪畫主題是近在眼前的具體實物，如何移轉到平面上仍是個難題。那麼問題來了：應該把眼前景物全部畫下來嗎？對此，我們已有了確切答案：「要斟酌取捨」。

　　本書的主要目的之一是想鼓勵所有讀者發揮創意。若想獨樹一格，就從實景中取用你需要的部分，以畫筆進行賞心悅目的個人詮釋。長久以來，風景畫領域中歷久不衰的基本原則隨著時代不斷推演而完備，卻鮮少被畫家提及，僅直接展現在作品之中。本書講解的方法，在從古至今最膾炙人口的風景名畫中都能窺見蹤影。一頁一頁翻閱，由淺入深，你會驚訝原來這些方法是如此簡單。

　　在此我想稍微討論有關「界線」或是「畫框」的意義。由於多數風景畫都是在畫框內作畫，因此本書的教學圖例大多都會設定在框線之內，而框線也應被視為風景畫的一部分。其他繪畫類型，例如人體素描、動物素描、漫畫，甚至是人物肖像畫，都能跳脫框線進行教學；唯獨風景畫由於能從多種角度取景的本質，因此需要框線做為「觀景窗」。但有時候要在畫中單獨表現某一物件時，也免不了必須將其獨立出來。

　　另外值得一提的是，書中圖例以小型素描為主。因為根據筆者多年的教學經驗，通常畫鉛筆素描時，畫紙尺寸愈大，愈容易迷失作畫方向。雖說油畫、壓克力畫、蛋彩畫、淡水彩畫和炭筆畫都會採用一般尺寸的課堂畫紙，但由於鉛筆素描常用於學習階段，或做為正式作畫前的初步草圖，因此（稍大於書中圖例的）小張素描紙會比較適合。至於混用筆刷或墨水筆（也許再加上鉛筆）繪成的素描，則會比這個大小再寬1到2吋。

　　現代生活中，風景畫所扮演的角色可說是前所未有地重要。擁擠的世界帶來緊張、堵塞，甚至身不由己的囚禁感，一幅美麗的風景畫因而成為人們暫離塵囂的出口，景框則成為心靈展翅翱翔的窗口。等待調整好步調之後，帶著振奮的心情回歸生活，繼續面對眼前的挑戰。

　　所以最後，恭喜你踏上了追求繪畫藝術的崇高之旅。

—— 傑克・漢姆 *Jack Hamm*

為景色選一個「框線空間」

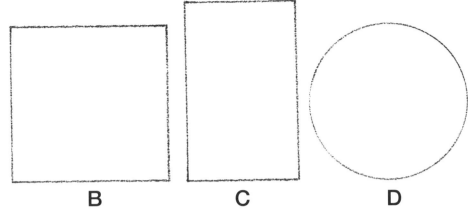

A B C D

這裡有一個以四條界線或是框線圍成的平面空間，面積大小由作畫者自行決定。在這個框線範圍裡，我們將創作出無數幅風景畫！若先將空間稍做規劃，作畫過程會出乎意料地輕鬆。首先必須了解，不論你使用筆刷、炭筆還是鉛筆，所有上色的風景都必須先描繪下來。因此，學習良好的作畫原則十分重要。

框線空間並沒有特定的大小或形狀，可以是正方形（B）、長方形（A和C），甚至是圓形（D）。長方形最常見，而正方形因為四邊等長，看起來比較單調，不過若能好好構圖，就能避免這個問題。至於圓形就很少人會選擇了，因為這種無限循環、機械化的單調感不容易跟風景畫搭配得宜。橢圓形也是如此。

我就是上面講的長方形，我已經在你的身邊就定位了！

多數作畫者偏好長方形，因為長寬不同，看起來比較有趣。空間與界線是作畫的起點，也是你的好幫手。在我們下筆描繪內部空間之前，這些元素便已開始發揮作用了。

水平的長方形

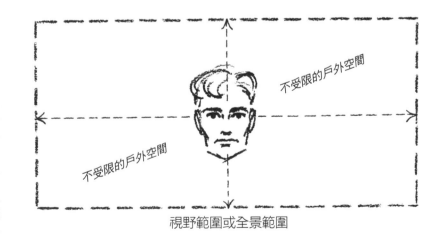

不受限的戶外空間

不受限的戶外空間

視野範圍或全景範圍

繪製風景畫時，大多採用水平的長方形。直立長方形常用於人物肖像。普遍來說，人物是直立的，風景則是水平的。而且在戶外時，人眼的橫向視野較寬。定睛直視前方時，每個人看到的全景範圍不同，這是由於眼角膜（眼球最前方的狹長部分，等同於眼睛的「窗口」）天生因人而異，眼睛在臉上的位置也不盡相同。然而，你也不是非得按照眼前的景物作畫。再次強調，「藝術家」才是創造者，眼前景物充其量只能當做素材。用一個文字遊戲來加深印象吧：「視」也可以不「見」！

當我們盯著上方圖A的空白畫面，會發生什麼事呢？以二維平面的角度來說，就算這一面空白跟歷代名畫的位置如出一轍，我們也不會想長時間看著它，除非出於某種莫名因素，導致我們想從「虛無」中尋求共鳴。當白紙上什麼也沒有，我們便會馬上轉移目光。正因如此，任何一絲微小的變化都能在瞬間引發關注。身為創作者，一筆一畫可都蘊藏著無限可能，足以主導觀眾的注意力，這點請銘記在心！

「主導」觀眾的注意力

現在我們來練習如何主導觀眾的注意力。通常在觀看東西時，我們會將注意力集中在某處。下圖2，我們在長方形中畫一個小圓點，觀眾會不由自主地關注這個點。當視線掃過圖1，並不會多加留意，但看到圖2時，注意力會先集中到右上方「發生的變化」。來到圖3，這次觀眾會先看向左下、而不再是右上方。新圓點取代原本的點成為主角，攫獲了注意力。在圖4中，我們加入一個更大的點，於是觀眾會先看到最新、最大的點，再看向原本圖2的小點，最後才是圖3的點。由此可知，畫家可以主導觀眾的視線，並透過構圖的安排帶領觀眾遨遊其中，獲得無與倫比的視覺饗宴。後續我們會講解如何在風景構圖上應用圖4的視線移動方式。

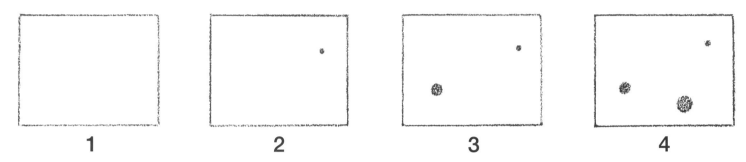

焦點

畫面中的視線集中處稱為「焦點」。來到圖5時，右下角的圓點想必能馬上引起你的注意。每張圖畫都有一個以上的焦點。焦點範圍可寬廣、可集中，可能是一條線（圖6）、一個形狀（圖7）、或是一個物體（圖8）。圖5的焦點又稱為「獨立焦點」，因為一個點或形狀就有聚焦的效果。圖8和圖9分別是一個淺色和深色的大塊焦點，可以是黑白或是彩色。不管是一個或多個焦點，它的擺放位置對作品的好壞可是有巨大的影響！

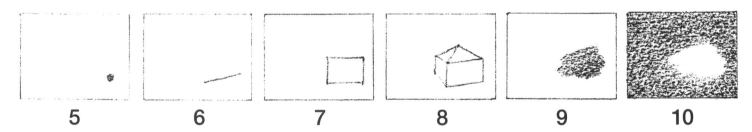

焦點區域

有時候，圖畫中引發關注的不只是一個「點」，而是一片包含了許多物件的區域，我們稱之為「焦點區域」。圖11幾撇扁頭鉛筆的粗糙筆觸（下筆和結束的地方由作畫者自行決定）形成了一片焦點區域，類似圖9和圖10中的大塊焦點。圖12中，同一區域上方覆蓋了一小塊深色的焦點區域，引起的關注不亞於底下的灰色主體。圖13則有數個由樹木組成的焦點區域。圖14中出現了一棵又高又凸兀的大樹，成為新的焦點區域。同樣地，圖15的山丘是原本占據我們全部注意力的焦點區域，但到了圖16，觀景台成了新的獨立焦點。觀景台小歸小，卻儼然成為整張圖的主角，使其他物件降為陪襯。總結來說，焦點能夠主宰、或甚至奪走焦點區域的光環。

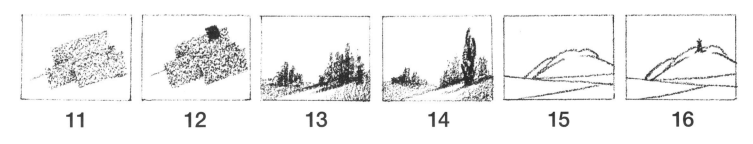

框線與畫面的關係

在第1頁我們已經談過「框線空間」或「框線」的概念了，作畫前先好好建立框線，才能奠定接下來構圖的基礎。框線可不只是畫框駐足之處、或者附加上畫面元素的邊框，還包括許多功能，例如用來支撐或限縮圖畫中的其他線條，或成為畫面中某個區塊或形狀的一部分。圖1和圖2中各畫了三條線，每條線都連接至既有的框線。這些線條分割了整個畫面，新的小區塊也緊鄰著框線。

圖3，當這些小區塊塗上淺色或陰影，看起來就像是依傍於框線上。然而，這些色塊也能離開框線，如圖4一般浮在畫面中間，四周的空白也依然是圖畫的一部分。

框線上固定的垂直線和水平線不僅如上述所說的成為圖畫中不可或缺的一部分，還能增強畫面中因為運動或動作而產生的視覺效果。以圖5為例，幾條斜線延伸自四周筆直而規矩的框線，視覺上的對比將力量帶到斜線當中。同樣如圖6，若框線搭配畫面中靜態、穩定的線條，就能形塑出閒適寧靜的氛圍。

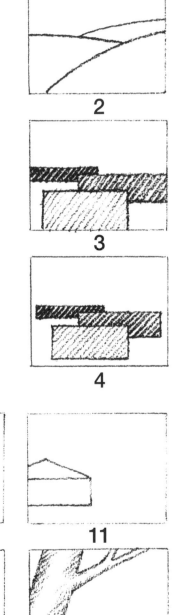

1

2

3

4

5

圖7，兩側框線是以相接的方式分別支撐著內部的兩條線；圖8，框線則支撐著幾個依傍著框線的區塊。框線對發展構圖的幫助很大，是你最忠實的僕人！

圖9、10、11各有一棟簡略的房屋。圖9，房子左側的線條正好<u>在框線上</u>、和框線連成同一條線，但大多數畫家絕不會允許這種情況發生。最好能像圖10一樣，將房子拉離框線，自成一體，或如圖11將房子移動到框線外，讓房子的一角消失在畫面中。這個方法也同樣適用於其他側<u>邊</u>同為直線的物體，像是樹木。圖12的樹幹邊緣壓在框線上，於是我們將其右移（圖13）、隔出一些空間，看起來才不會太過死板。樹木不像房子是直立造型，所以有時候會傾斜如圖14，局部凸出於畫面外而消失不見。

6

7

9

10

11

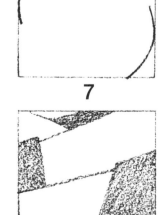

8

12

13

14

分割空間的方法

到目前為止，我們已經討論了「給定」的界線，也可說是在一開始什麼都還沒有時，原本就在那裡的框線。接著討論的是，最先加到畫面中的簡單筆觸或筆跡發揮了怎樣的效果；然後是框線做為圖畫的一部分，擔當了什麼樣的角色。現在就讓我們來看看空間分割的基礎要素。空間分割，簡單來說就是我們對特定空間的劃分方式。一張圖畫可能有無限多種空間的劃分方式，但為了方便說明，右下方所有圖例都只分割成兩個較小的區塊。

圖中的空間可以藉由以下幾種元素來分割：

1.不同寬度的線條（圖A、B、C）。若線條超過特定寬度，則會形成一個有不同明度或色階的區塊。「明度」指的是黑或白，或是黑白之間不同程度的灰色。

2.一連串的記號或筆跡（圖D、E、F）。只要看起來明顯分割成不同區塊即可，不須以這裡的舉例為限。

3.透過色塊邊緣的明度或色階變化（圖G）、或是漸層效果來分割空間（圖H）。若要使用漸層，注意顏色要夠重，否則分割效果會不夠明顯。

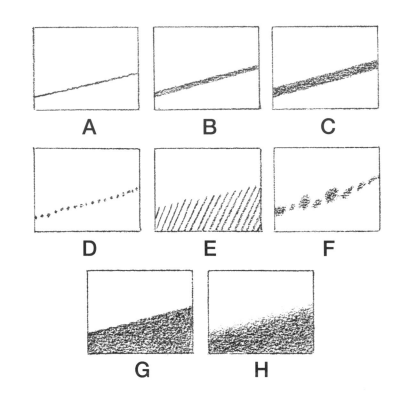

上述三種空間分割方法都能運用於風景畫中。第一種是完全使用線條，如下圖1。第二種是用樹叢、草叢、石堆等來分割空間，如圖2；或者如圖3，以代表天空雲層的線條，層層排列形成分割線。當然還有其他風景會利用第三種方法，透過改變物件邊緣的明度或色階，如圖4，或如圖5利用明度和顏色的漸層形成分割線。這些圖例雖然簡單，卻足以闡明重點。

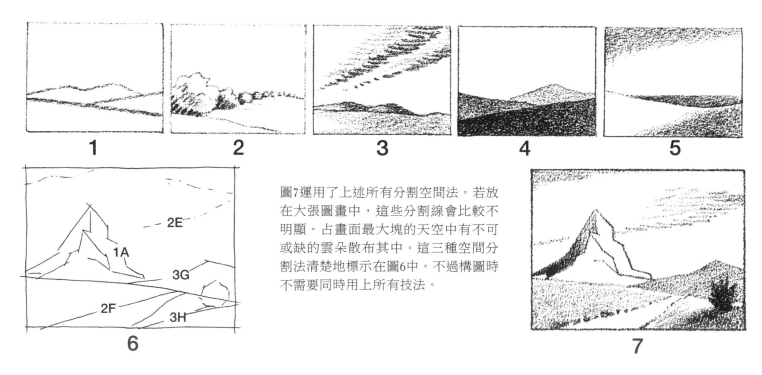

圖7運用了上述所有分割空間法。若放在大張圖畫中，這些分割線會比較不明顯。占畫面最大塊的天空中有不可或缺的雲朵散布其中。這三種空間分割法清楚地標示在圖6中。不過構圖時不需要同時用上所有技法。

分割空間的大原則

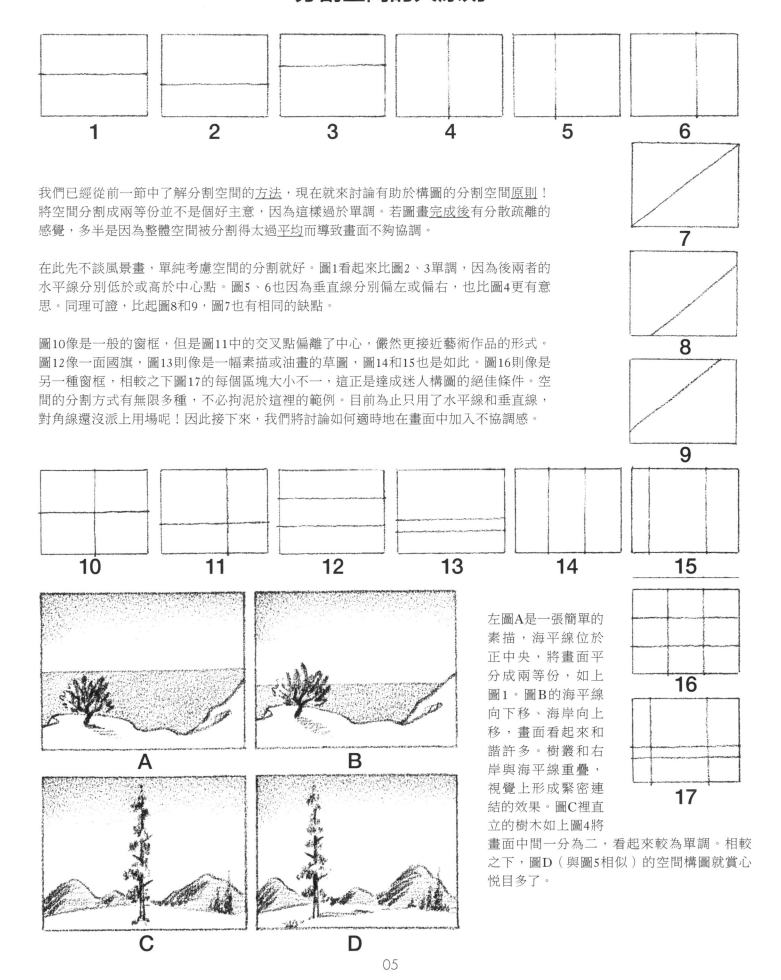

我們已經從前一節中了解分割空間的<u>方法</u>，現在就來討論有助於構圖的分割空間<u>原則</u>！將空間分割成兩等份並不是個好主意，因為這樣過於單調。若圖畫<u>完成後</u>有分散疏離的感覺，多半是因為整體空間被分割得太過<u>平均</u>而導致畫面不夠協調。

在此先不談風景畫，單純考慮空間的分割就好。圖1看起來比圖2、3單調，因為後兩者的水平線分別低於或高於中心點。圖5、6也因為垂直線分別偏左或偏右，也比圖4更有意思。同理可證，比起圖8和9，圖7也有相同的缺點。

圖10像是一般的窗框，但是圖11中的交叉點偏離了中心，儼然更接近藝術作品的形式。圖12像一面國旗，圖13則像是一幅素描或油畫的草圖，圖14和15也是如此。圖16則像是另一種窗框，相較之下圖17的每個區塊大小不一，這正是達成迷人構圖的絕佳條件。空間的分割方式有無限多種，不必拘泥於這裡的範例。目前為止只用了水平線和垂直線，對角線還沒派上用場呢！因此接下來，我們將討論如何適時地在畫面中加入不協調感。

左圖A是一張簡單的素描，海平線位於正中央，將畫面平分成兩等份，如上圖1。圖B的海平線向下移、海岸向上移，畫面看起來和諧許多。樹叢和右岸與海平線重疊，視覺上形成緊密連結的效果。圖C裡直立的樹木如上圖4將畫面中間一分為二，看起來較為單調。相較之下，圖D（與圖5相似）的空間構圖就賞心悅目多了。

開創一段視覺之旅

我們在前一頁的圖17（即本頁圖1）中巧妙地分割了畫面，但這才只是開始，還未到最精采的地方。現在觀察一下這些構圖，稍微瀏覽之後就能發現雖然畫面的分割很有巧思，但整體上還缺乏焦點。視線容易被線條交錯之處吸引，而在圖1中，左右兩邊都有線條交會，注意力很容易分散，因此我們必須動些手腳；只要再加上一條短短的線（圖2），就能賦予整張構圖新的意義。原本連至框線兩端的線條都轉而扮演輔助的結構。也就是說，原本有趣的空間變化成為陪襯，凸顯了那一小條短短的線段。

1

2

讓我們回到圖1，複習這個概念：畫面中的區塊形狀變化是好作品成功的一半。從這裡開始，把畫面分割得更精細，讓每個區塊大小都不同（請參考圖3）。從設計的角度來看，構圖可以變化無窮、毫不受限。若規定理想構圖必須分成幾個特定區塊，那可就教人啼笑皆非了。

畫畫的人通常會有一股想替單純線圖填上不同明度的衝動，但請先耐著性子，繼續觀察構圖。圖3精細巧妙的空間分割構圖引導了視線的動向，我們用箭頭標示出視線的移動路徑（圖4）。右上方箭頭所指的位置，線條密集複雜地交匯於一處，形成了焦點，但由於四周空白部分相對鬆散而顯得恰到好處。視線經過焦點之後，便開始以逆時針方向在構圖上移動，然後又情不自禁地再度回到焦點處。這就是優秀畫作最大的特點：讓視線逗留畫中，不忍離去。以上對線條和空間的配置方法同樣可以應用於風景畫上。

5

6

7

8

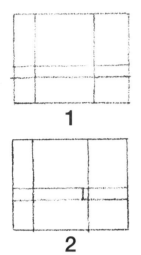

3

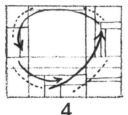

4

雖然我們將圖3中所有的線條長短和區塊大小都設計得不同，但其實在構圖初期（圖1），部分相同也無妨。在第5頁，我們刻意避免將空間平均分割，或形成任何「面積相同」的空間。但與其如本頁左上圖3以大小完全不同的區塊來組成構圖，我們反而可以接續圖1，在圖中重複加上本身可能很單調的一些形狀，來形成圖1的焦點（參考右上方圖5至圖8）。這些圖例都不是完成品，僅用來闡明繪畫的重點。

圖3構圖的神奇之處在於，雖然畫面中看不見環形的線條和區塊，也沒有對角線，卻能引導視線以環狀路徑在畫面中移動。因此我們得到一個結論：透過良好的區塊配置，就能影響視線在畫面中的移動路徑。

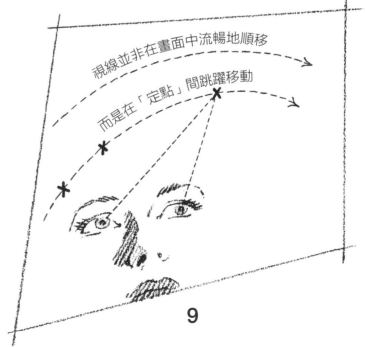

視線並非在畫面中流暢地順移

而是在「定點」間跳躍移動

9

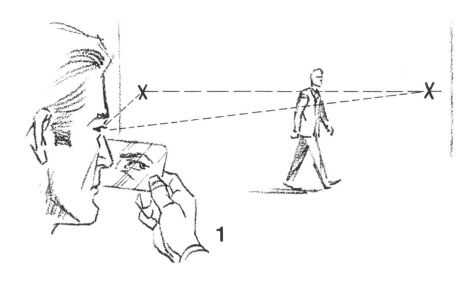

標記視線的路徑

以下實驗能幫助你了解接下來要介紹的原則。首先請一個朋友站在你的身後，拿著一面鏡子越過你的肩膀，映照出你的眼睛，以便他從鏡中觀察你的視線。當你看向遠方、盡量平穩地由左而右移動視線，不要突然停住或驟然移動。接著，請另一個朋友遠遠地從你面前走過，視線跟著他移動。此時舉鏡者會告訴你，眼前沒有移動形體時，你的視線會跳著移動；有移動形體時，則是順暢地移動。

素描或油畫中由於都沒有移動的形體，因此我們是透過雙眼在「定點」間跳躍而觀賞畫作（參考前頁圖9）。了解這點之後，你就能設計路徑，引導觀眾欣賞整幅作品。定點可能是圖畫中的特定物體，或是線條的局部。視線雖然會沿著線條移動，卻是間隔著跳動。儘管在觀賞小幅作品時就頗有所感，但如果是等身大小的作品，感受會更為強烈。

左圖2和前頁圖1的構圖一模一樣，只多加了一個小小的黑色長方塊，雖然結構簡略，但可以算是一張完整的構圖。接著我們把黑色方塊以外的線都擦掉（如右上角圖3），再從左排圖例開始，逐一加上不同的線條，並於右排圖例中以箭頭標示出視覺效果。圖3的黑色方塊獨霸一方，具有絕對的視覺集中力，讓視線不由自主匯集其上。畫面中只要有任何一處像孤島般被獨立出來（如圖4、7、9、10），視線在匯集和發散之間就會形成張力。畫面中表示張力的箭頭不論指向黑色長方塊、或是另一邊的空白皆可，因為有些人會先看到黑色長方塊，也有人因西方傳統由左至右的閱讀習慣使然，會先注意左方的空白。無論物體在線條上何處（圖5、6、8、11），由於視線往往循著線條移動，總會形成一股的流動感。在四周框線的影響下，視線路徑將會變動（例如圖6的虛線遇到上方框線後，便往左邊移動）。只要底部有兩條橫線，且右邊沒有垂直線，如圖9和10，就會無可避免地產生一股張力，將視線拉向右下角。圖11重新建立了環狀的視線移動路徑，但相較之下，圖2的空間設計較為巧妙，看起來仍然比較賞心悅目。

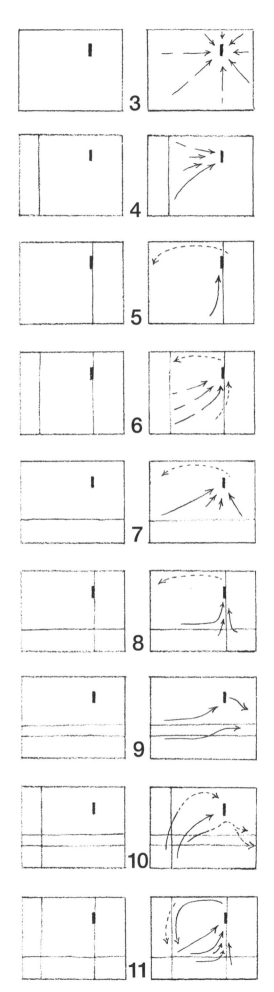

有助於風景繪畫的原則

 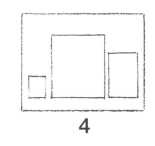

1 **2** **3** **4**

在真正進入景物（樹木、岩石、雲朵等）的討論之前，下面這一項練習，能幫助你了解什麼才是真的好看的構圖。在此我們以音樂做個比喻，就像沒有人會買重複響三聲樂音的門鈴一樣，在圖畫中並列三個相同區塊也同樣倒人胃口。如果想讓圖1看起來更加單調，除了把三個小正方形也置於正方形框線之中，別無他法。就好像是從早到晚都只吃培根蛋，鐵定會讓人膩到不行。所以說，圖1倒盡了觀眾的「藝術胃口」。許多優秀的畫作裡，大、中、小元素輪番變換，只要避免如圖2一般按大小順序排列，看起來就令人欣喜。相較之下，圖3和圖4有趣多了。如果再以音樂比喻，圖4就像是悅耳的門鈴。

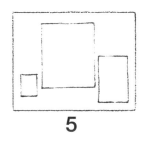 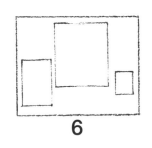 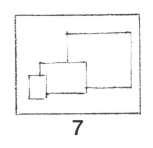 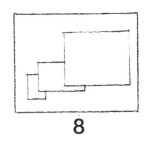

5 **6** **7** **8**

我們調整了上排圖中三個形狀的底線高度，畫面因此產生立體感或遠近感的錯覺。請記得，第8和第9頁畫面中的三個長方形都是一樣的大小。圖5比圖4多了第三個維度，所以更加有趣。我們對這些區塊及其旁邊「空白空間」或「周圍空間」的興趣不相上下，因為，周圍空間和區塊本身都是圖畫的構成要素。在圖7和圖8中，我們嘗試了重疊做法，同樣也塑造出立體感。注意看，圖7的排列方式暗示這三個形狀有<u>一個共同的基底</u>，圖8的圖形則像是<u>往空中上揚</u>。圖7最大的區塊排在最後面，視覺上顯得很巨大；圖8最大的區塊排在最前面，顯得較小。

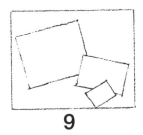 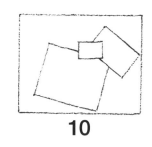 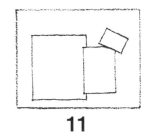 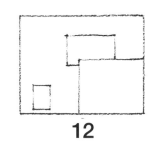

9 **10** **11** **12**

在風景畫中，只要透過結構的安排，就能製造動盪不穩的感覺。圖9是一個很好的例子，長方塊層疊展開、自然連貫，構圖甚是好看。左圖改造自圖9，稍加修飾外形就能把長方塊變成岩石群。圖10和圖11示範了如何將小長方塊變成整張圖的焦點。圖10的小長方塊因為與兩大長方塊的主要邊線交會，而且與外框線平行，因此特別吸引目光。圖11則相反，小長方塊因違背了畫面中主要的平行關係，變得十分顯眼。由此可知，能吸引注意力的並不一定是大的物件。圖12中的小長方塊獨立一處，好像正不言自明地宣告：「我很特別，快看看我吧！」不管圖畫的結構為何，請記得檢視區塊外圍的空間，畫面才會賞心悅目。

連結起三個區塊

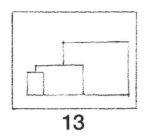 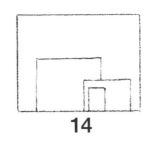 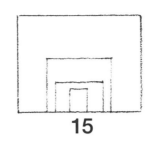 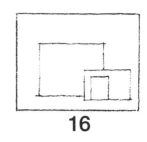

13　　　　**14**　　　　**15**　　　　**16**

圖畫中的形狀只要能讓人聯想到其他具體的事物，就能暗示尺寸的差異。圖13的長方形容易讓人聯想到工廠或是辦公大樓，圖14則像是在說：「這是一棟印地安人蓋的土坯屋」，因為最小的長方塊形同一扇門。圖15的元素相同，看起來卻像一間西式風格的店舖，中間小方塊看起來像是門廊（但是三個區塊都集中在中央，看起來比較無趣）。圖16就像是在圖14的前景增建了「步行空間」。多了一塊步行空間，觀眾比較容易<u>走進</u>畫中的情境！圖14、15的區塊都恰好配置在框線上，使整體構圖看來平板而缺乏遠近感。

17　　　　**18**　　　　**19**　　　　**20**

圖17彷彿使人掉落陷阱之中。區塊層層包圍、沒有出口，視覺上產生窒息的圍困感。圖18雖然也是一層包覆一層的相似結構，卻不像圖17一般將視線困住。圖19的三個區塊緊緊壓在一起，活動空間受限，底部的小方塊承受了上方的巨大壓力。你對以上的描述有同感嗎？不論你想描繪什麼，其中一定包含你想說的故事。這個故事必須激發情緒或引起反應。如果一場演講毫無內涵，是不值得花時間聽的；同理，無法感動觀眾的畫作也是如此。圖20的左下角給人一種密集的壓迫感，雖然引人注目，卻不討人喜歡。

21　　　　**22**　　　　**23**　　　　**24**

有人會覺得圖21是一張空中俯瞰圖，空間布局相當不錯，動線卻受限於第8頁提到的「周圍空間」。我們當然傾向將這裡的區塊想像成實際的<u>物體</u>，而不只是分割出來的空間。圖22中多了些「步行空間」，然而這些長方形卻始終穩固地佇立在地。就基本的線條構圖來說，觀眾喜歡圖22勝過圖21。我們將圖23的區塊堆疊架空，形成一種飄然光透的感覺。在此之前，這些區塊都只是單純的正面圖形，缺乏多面的立體感。以大、中、小區塊進行思考後，我們現在應該更容易將框線空間的概念帶到風景畫的架構中了。多數情況下，畫者要能將圖畫中的要素分為三大群組，不一定用長方形，其他形狀也可以。最後的結果，如果不是圖畫中剛好有三樣主要物件，那就是構圖分成了三大塊。當然不是所有圖畫皆是如此，但若仔細觀察歷代著名的風景畫作，你會發現這是多數作品的共通點。這些區塊之間可能相互重疊，或有模稜兩可的地帶；這也就是為什麼我們要盡可能在這兩頁中示範多種三區塊配置方式，以便提供讀者最多可能的組合。

「三區塊」原則

「三區塊」原則的重要性在藝術領域中再怎麼強調都不為過。比起二區塊、四區塊或其他更多的區塊，藝術創作如音樂的編曲、戲劇、詩篇、演講、建築物、設計和圖樣等，大多分成三個區塊。三區塊原則對初學者來說非常重要，就算將來技巧純熟後，仍會經常用到。只不過，我們也不須時時受被這項原則限制住。

如圖A，風景畫的構圖可以分成三個區塊。然後第三個部分通常會再細分出三個子區塊。注意圖A2中區塊2和區塊3的分割方式，以及圖A1中1、2、3區塊的面積差異。

圖B的前景地面分成了三塊，三棵樹也依據大小做1、2、3排序，表現出不同的層次。雖然不大必要，但我們幫三棵樹都畫上了樹幹或樹身。在三個一組的情況下為畫面增添變化，視覺上總是比較自然、比較好看。

圖C和圖D各有三座高山或山丘，天空也都各自分成了三個區塊，在圖C融合成了一片天空，在圖D則成了散布的雲朵。下次到美術館時，試著運用「三區塊原則」來欣賞作品吧！

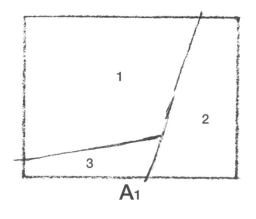

A_1

A_2

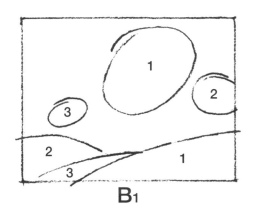

B_1

B_2

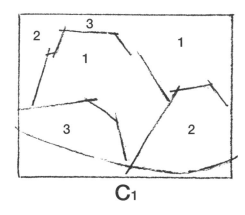

C_1

C_2

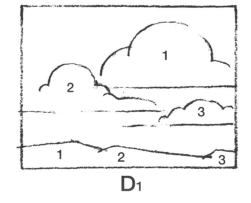

D_1

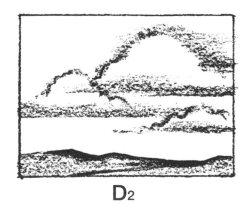

D_2

訴說圖畫的故事

1　　**2**　　**3**

每幅畫作都蘊含著意圖讓人理解的要素，沒有畫家會刻意掩飾想要表現的概念。如果說某位藝術家的作品「讓人摸不著頭緒」，是非常糟糕的評論。但這也不代表所有畫作都應該一眼看穿，或被極致簡化；反而應該在維持一定水準的前提下，讓觀眾能夠理解你的作品。

從某個角度來說，比起人物肖像，風景畫需要花費更多時間觀察並內化景物的樣貌。當然，有些畫家會花比較多的時間來觀察主題人物。但相較之下，人物和畫家的距離<u>比較近</u>，因此能更即時、更快地掌握人物樣貌，加上人物占據畫布的範圍比麥田、山丘和天空少，所以畫家可以快速勾勒出人物的輪廓。圖1是人物肖像畫的示意圖，並沒有延伸擴展的態勢。相較之下，圖2中有前景、中景和背景之分，前後延伸了好幾公里。當然，也能如圖3的樹木一樣非常近距離地描繪風景。

在內化景物時，總需要花費些許「時間」，因此謹慎設計觀眾的視線停留時間就非常重要。為觀眾鋪展出視覺路線，既必要又極有幫助。同時請注意，這條路線要能帶領觀眾流連忘返於畫面中，否則就算不上是好的作品。這裡說的「路線」並不是指馬路或人行道，而是像第7頁圖中那種用來引導視線的線條。先前在第2頁我們也曾提到，視線會關注焦點。而視線抵達焦點的方法，就好像在不同墊腳石（又稱定點）之間跳躍一樣（請參考第6、7頁）。

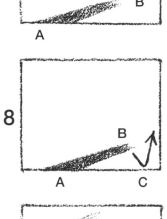

7

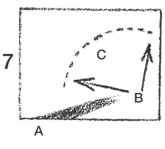

4

畫作的切入點

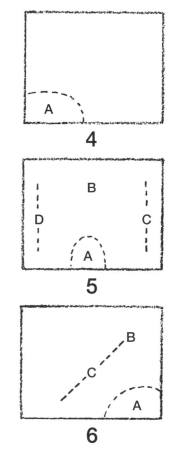

5

6

大多數優秀的風景畫構圖都設有<u>切入點</u>。畫家不會直接讓你置身於中景和後景，而是會藉由前景引領你走進畫中世界，這個出發的位置就是切入點。切入點通常位於畫面的下半部，而且通常是圖4中A的位置，也可能是圖5和圖6的A處。從圖5的A直接通往B是很冒險的做法，因為畫面會被劈成兩半，演變成糟糕的「視線跟隨路徑」（下一頁會再詳細解釋）；A到C或A到D都很不錯。再看到圖6，A到B的路線就沒有問題，因為從右到左的自然弧度有跡可循。從A切入，我們可以從任意方向往中央C的區域前進。

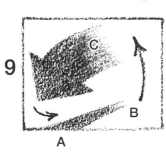

8

9

10

如果圖7的A是切入點，我們可以先將視線引導到B，再到虛線C上的任何一點。圖8，從A到B再下降到C是很糟糕的安排，因此不宜在C點擺放任何會分散注意力的元素。有時候，也可以圖9的A為切入點，接著前往B，橫跨寬廣的天空、山區或樹林後（C），最後回到A。你也可以嘗試圖10的方式，在A放置前景物件，先再前往B、繞過C，最後再回到A。以上舉例，只是幾種在欣賞畫作時的視線移動路徑。現在，試著找出第10頁圖A2、B2、C2、D2的切入點位置吧！像這樣，把一幅幅名畫精簡成「視覺路線圖」的練習很有幫助。

圖畫中的視線跟隨路徑

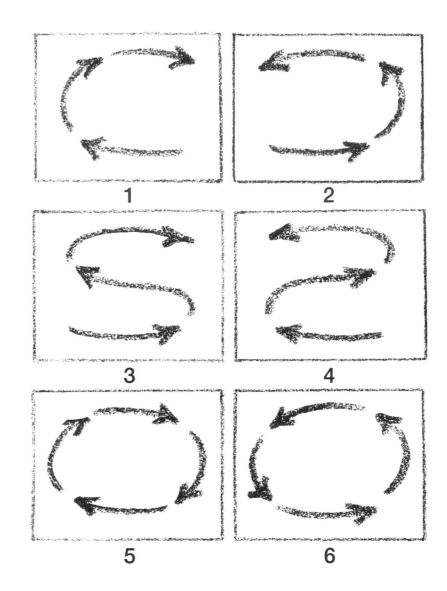

1　**2**　**3**　**4**　**5**　**6**

A

B　C

在獲得靈感的瞬間，畫家會開始在紙張、畫本或畫布上構圖。有好的配置，就代表有好的<u>視線跟隨路徑</u>。視線跟隨路徑指的是視線在構圖中移動的路徑。先前已經討論過視線在畫面中的移動方式，現在讓我們來看看以下的路徑圖。我們認為，第11頁的圖8將注意力引向角落是很不妥的安排，在任何情況或案例中都不該出現。將線條<u>直接</u>引導到角落的方法很少行得通，因為線條和框線會結合成箭頭形狀（如左上圖A），而且指向畫面<u>之外</u>。我們該做的是抓住注意力，不是分散注意力。因此，如果線條往畫面的邊緣發展，絕不能直直對準四個角落<u>端點</u>；這個原則適用於所有四角框線的作品。此外，角落也不宜出現太引人注目的元素。圖B的物件顯得過於分散，凝聚效果不佳；圖C的構圖就好多了，每個部位都搭配得宜。圖C賞心悅目，圖B則否。

基本的視線跟隨路徑

基本的視線跟隨路徑如右上角圖例，包括：C形（圖1）、反C形（圖2）、S形（圖3）、反S形（圖4）、順時鐘橢圓形（圖5），以及逆時鐘橢圓形（圖6），這些路徑可以稍做變化或合併使用。有時候視線會突然轉彎或折返，改變原本圓滑的路徑。C形路徑可以調整成＜，S形變成⪦，O形則變成三角形、鑽石形、梯形或任何密合的形狀。C形路徑可能因為和外框相連，而變成O形。雖然路徑大致分成以上幾種，畫家還是能透過不同模式如圖7、8、9來改變路徑。只要能使視線環繞整個畫面，然後再度回到原點，就是<u>非常迷人</u>的構圖。

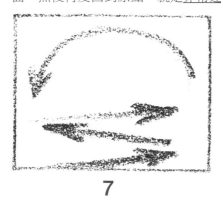

7

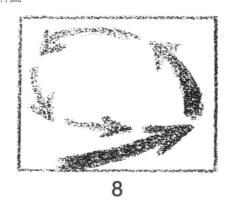

8

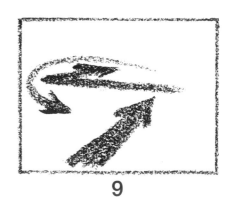

9

視線跟隨路徑和深度的感知

視線跟隨路徑不一定要是平面或限制在二維空間中。注意觀察圖1的C形路徑，當視線循著C走，會先落在畫面中的遠處，然後突然轉換到路徑盡頭，也就是右下方的巨大岩石，岩石將視線拉回而形成一個重複的循環。

再看圖2，可以隱約看見S形路徑。相較於圖1，圖2整體看起來比較平板、立體感稍弱。圖畫中沒有地平線，辨別不出天空或遠方景色。圖3運用C形路徑、圖4是S形路徑、圖5則是O形路徑。

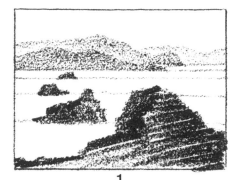

1

2

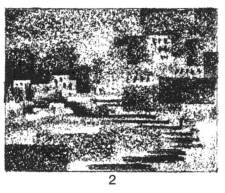

3

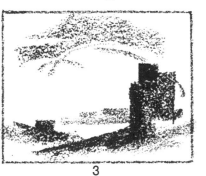

4

5

A

畫面中的括弧

在藝術創作或媒材應用時，很可能會融合括弧造型的特性。構圖不會如圖B向外彎，而是如圖A向內彎。彼此靠近的物件看起來互有關聯，相離的物件則顯得互相排斥。雖然這不是硬性規定，不過好好觀察就會發現許多畫作的周圍元素都會彎曲如圖A，特別是圖中標示a、b、c的部分，d則比較不明顯。在風景畫中，d部位通常有無限多種處理方式。我們可以看到圖C的d部位凸起，這種情形只有當周圍元素都向內彎時才會出現。比起a、b、c，代表前景、中景和背景的d在實際畫作中會有比較多元的變化。

請讀者不要誤信圖畫中沒有單純的直線、橫線或斜線的說法。這幾種線條其實也和括弧一樣，能將注意力引向畫面內部。請觀察D、E兩張圖。圖6的峭壁循著S形路徑發展而成，到達最頂點後，視線又會被整排樹木給拉回（多少和第12頁的圖7有異曲同工之妙）。

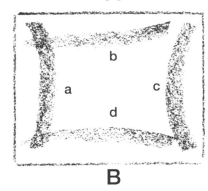

B

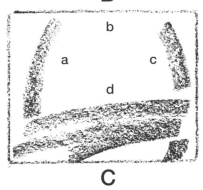

C

D

E

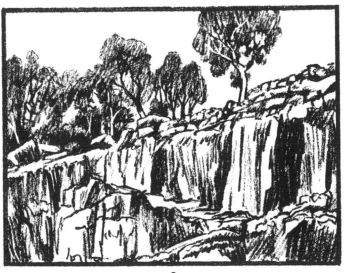

6

克服眼前空白的畫紙
（空間分割概念的補充）

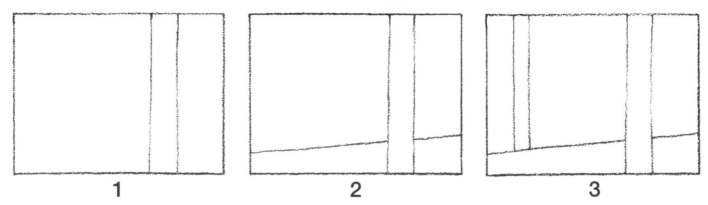

在下筆之前，每位畫者面對的都是空白的畫布，對初學者來說，第一筆總是教人迷惘。雖然主題至關重要，但初步思考如何適切分割畫面也同樣重要。不管要畫什麼，只要大略勾勒的主體輪廓能在輪廓內外都創造出有趣的留白，就是好的開始。如果已經忘記空間分割的概念，不妨翻回第5頁複習一下！

本節的繪畫主題是樹幹。實驗目的在於以良好的構圖為基礎，逐一加上更多內容。圖1分成三個區塊，三塊都不一樣、都很有趣。接著在圖2中畫上地平線，也就是之後代表前景地形的線條。現在，所有區塊大小依然不同，延續著原本巧妙的構圖。圖3，加入另一棵樹幹。你不必完全遵循圖中樹木的擺放位置。在理解第16和17頁總共18張圖例要傳達的概念後，讀者應該就能闔起書本，實際運用這些原則來創作。圖3的第二棵樹木擺放在水平線後方，立刻就有了深度。樹木和地面的空間分割皆不相同，彼此相映成趣。

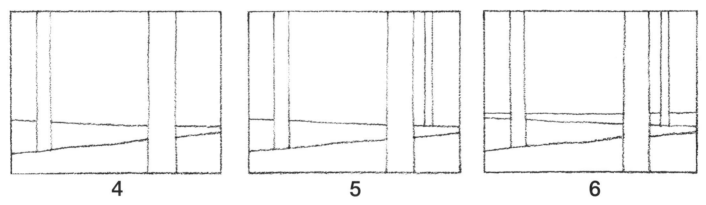

圖4中，我們再加上一條橫線，記得畫得低一些，讓前方的小丘看起來稍大，襯托出前後地面的差異。這是製造畫面深度的技巧。想像你站在定點，望著鐵軌的兩條枕木延伸至遠處、間距愈來愈近（看看在圖6中加入的第三條水平線，你看出地面漸次後退的效果了嗎？）圖5，加上第三棵樹幹的直線，在圖6新增了第三條地平線之後，整體構圖依舊有趣。愈後方的樹木畫得愈窄，又是另一種製造遠近的方法。

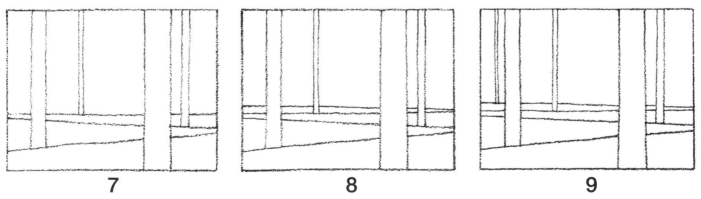

接著在圖7、8、9中再增加了兩棵樹，天空的區域隨著不同的樹幹粗細而錯落有致。圖8加上了第四條、也是最後一條橫線，這才是真正的地平線。請注意，地平線並非恰好落在畫面的正中央（不過在眾多直挺挺的樹幹輪廓中，地平線在正中央其實也無傷大雅）。

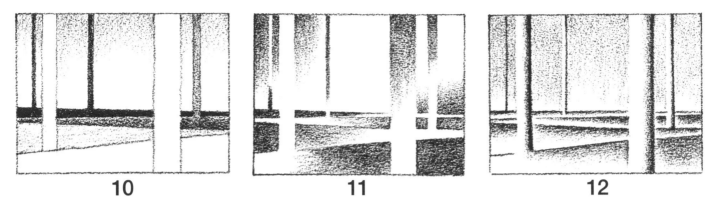

| 10 | 11 | 12 |

現在，線稿構圖已經完成，讓我們進入下一階段：加上深淺明暗。明度的搭配方式千變萬化，在此僅列出其中幾種。圖10，前後地面由淺色漸變為深色；前方兩棵樹為白色，右後方稍微加深，最後方的兩棵樹則變成全黑；至於天空，則加上了漸層效果。你也可以逆轉上述程序，讓顏色由深至淺。

圖11中，除了左邊有一棵樹全白，其他樹木和地面的長條區塊採用漸層手法。圖12的樹木加上了陰影，看起來像是立體圓柱，地面也運用了類似的漸層效果。以上三張圖均為抽象風格，筆觸卻相當寫實。

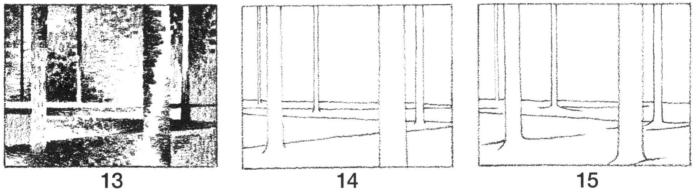

| 13 | 14 | 15 |

從完成圖來看，圖13更加抽象，但還是能分辨出地面、樹木和天空。圖14先暫且回歸線條構圖，將樹底線條延伸穿過地平線並微微外彎，像真實樹木一樣連接起樹木和地面。然後擦去圖15和16中的局部地平線，才不會過於生硬。

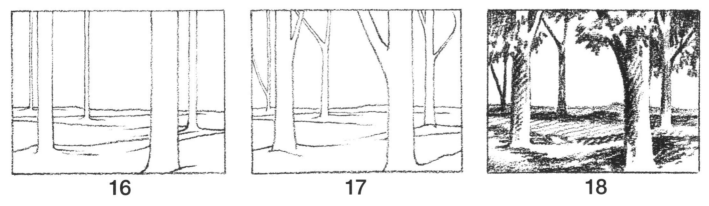

| 16 | 17 | 18 |

儘管從圖14之後的幾張圖比較貼近寫實畫風，但不一定要這麼做，抽象風格也可以是另一個方向。圖17加上簡單的樹枝之後，平行的筆直線條看起來就更像樹了。圖18，我們可以再加上幾簇樹葉、樹幹上的陰影，並且在地面上添加明度變化。樹木和地面的詳細畫法請參考之後專門討論的章節。

到戶外寫生時，不要侷限於眼前的景物，除非有人要求你原封不動地將景物搬到紙上（即便如此，在精進作品而不扭曲原景物樣貌的前提下，還是可以保持一定程度的自由）。本書會反覆強調這一點。如果是在森林寫生，你可以自行決定要畫的樹木位置和數量。為了改善構圖，你也可以改變地平線位置。做個天馬行空的畫家，而非循規蹈矩的畫匠！

圖畫中的理解要素

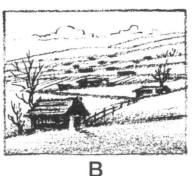

A

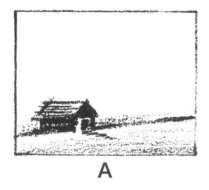

B

1

2

第11頁曾經提到「每幅畫作都蘊含著讓人理解的要素」，意思是，圖畫中有能夠幫助觀者理解畫作主旨的特徵。之前已經說到，理解構圖需要比較多時間。然而引領觀眾從「切入點」進入框線範圍之後，其視線便會依循著「視線跟隨路徑」欣賞畫作。明白了這個過程，就比較容易進入「理解要素」的討論。在眾多優秀作品中，這些原則是相互通用的。一旦熟悉了這些原則，就來看看這些原則在綜合運用下會產生怎樣的效果吧。

3

有些圖畫很快就能讓人理解，有些則會延遲讓人理解的速度。視線跟隨路徑的範圍愈廣，觀眾需要愈多時間才能理解圖畫，但這也不見得是壞事，因為一幅精心規劃的複雜畫作永遠都能帶給觀眾挑戰。第一眼瞥見一幅畫作時，你當然能夠馬上捕捉其全貌，就像是坐在飛機裡面往窗外一瞥，紐約市的全景便盡收眼底一樣，但唯有定睛凝視，你才能看清細節。

如果一幅作品簡單俐落、調性中立，令人忍不住一再回味且每回重見都如初見般驚喜，這樣的作品可稱得上「非常好懂」。本頁圖A的主題讓人一眼就理解，圖B則不然，因為圖B比圖A多了更多細節。不過，圖A的構圖未必要如此獨立一方，這不是值得仿效的構圖。

4

視線跟隨路徑的交互作用

前頁圖1呈現的是互相作用的視線跟隨路徑；換句話說，就是圖畫中有兩條視線跟隨路徑共同發揮功效。圖1的其中一條是由岩石構成的S形路徑，另一條則是枝葉形成的C形路徑，若再納入左側的樹幹，則變成O形路徑。這兩條路徑交互作用，在整個畫面中創造出賞心悦目的視線引導路徑。但也有人認為，這些景物連接起來只形成了一條路徑。

有時候，深色部分和淺色部分會各自形成不同的路徑，如前頁圖2的抽象畫所示。就某方面來說，圖2和圖1有異曲同工之妙。若能先粗略區分預計要上深色和淺色的區塊，對後續作畫會有很大的幫助。右圖5是圖6深淺區塊劃分的簡化版，深色、中間色調和淺色的分布很有意思。由於最終完稿圖6的地形描繪得非常細緻精確，因此較不容易理解（理解延遲）。

5

你認為圖7是容易理解，還是需要花時間琢磨的作品呢？你能夠一眼就掌握它的主題嗎？通常我們第一眼都會認為這是一幅容易理解的圖畫。圖7是前頁圖3特意經過高度簡化的版本，兩者描繪的是同樣的景色，圖7卻少了許多背景細節。仔細瞧瞧，哪些部分被移除了呢？你可能會回答，不就是少了些樹木和地形的起伏變化而已嗎？這個問題正好說明了想像的力量。儘管圖3的構圖簡單，仍具備延遲理解的迷人要素，邀請觀者進入畫中，漫步在平原草木之間。看似簡單的筆觸，卻能勾起觀者的無限想像。在此必須強調，畫家不必鉅細靡遺地刻畫景物，只要多次改變明度，剩下的就交給想像力發揮。若能喚起觀眾的想像力，就能讓他們對你的畫作更添一分激賞，因為當下他們不再只是「旁觀者」，而是融入畫作情境的「參與者」了，這正是優秀作品與平庸之作的差別。追求畫得像相片般真實對藝術創作來說並不是好事。相片因為如實傳達所有細節，觀眾不太會認真對待。一幅成功畫作最厲害的地方，便是能激發人的想像力。

6

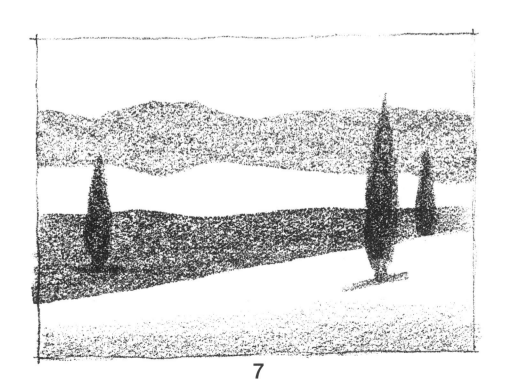

7

也許有人會誤解上述言論是在推崇複雜多變的筆法、反對簡樸的構圖，但事實絕非如此。只是兩相比較之下，圖7整體平淡無光；圖3雖是黑白卻看似豐富多彩。此外，圖3具有明顯的遠近感，圖7平板的水平橫帶看來則單調不已。之後我們會舉許多例子來討論如何將簡樸的構圖處理得賞心悦目。

理解要素的實驗

請讀者耐心看完這一頁內容再翻頁。如果你照著順序一頁一頁讀下來，可能會好奇為什麼我們跳過第16頁的某張抽象圖例不談呢？讓我先問個問題：你還記得那張圖中有什麼嗎？若記不清了也沒關係，現在請翻回第16頁，迅速看一眼圖4後蓋上書本，閉眼回想並試著加以描述：剛剛迅速一瞥，你看到了什麼？

圖4中只有三樣東西，分別是太陽、雲朵輪廓，以及簡略的水平線。這幅畫透過仔細分割成不同深淺明度的空間而傳達了主旨。

你也可以說圖中的太陽是月亮、或是一道光，甚至可以開玩笑地說那是一顆蛋黃。假如這張圖名為「日正當中」或「午夜孤月」，那你就會朝著作品名稱的方向聯想了。如果這張圖是以藍色為主色調，將有如夜色低沉；如果用黃色，便有如白日朝陽。學生若能先學會運用明暗，上色起來也會比較有把握。事實上，沒有什麼比先掌握黑白明度的素描畫更能確保色彩也畫得成功的方法了。

藝評人和收藏家想掛在牆上的，想必不會是完全寫實的畫作，而是類似圖4的抽象彩色畫作。抽象畫在藝術界有一定的地位，學習藝術的人都應該研究並實作看看。本書後半部將深入探究抽象風景畫的畫法。我們之所以在這裡討論圖4是因為其簡單的主題以抽象的形式呈現，在此做為「延遲理解」的範例。

情感反應

前面我們談論到造成延遲理解和快速理解的原因。除此以外，還有沒有其他與時間無關的原因會影響觀眾對圖畫的理解呢？本節將從觀眾的角度來討論畫作引起的情感反應。欣賞同一幅畫時，每個人會有不同的感受，就像唸同一首詩或看同一齣戲時，你我的感覺也不盡相同。然而畫者在構思一個場景時，總是會期待引發特定的情感反應，而這也是風景畫難以理解的原因之一。

風景畫不含寓意，也鮮少被用來傳達倫理或畫者本身的道德評判。風景畫只單純紀錄實際上或想像中的戶外風景，如鄉間景色或海景。

觀賞畫作時，個人經驗對觀眾的影響可能超乎想像。只要幾筆鉛筆筆觸，就能引發不同的感受：圖1給人安適寧靜之感、圖2躁動不安、圖3則像是能量湧泉迸發而出。因此，畫者如何運用手中媒材，也是影響理解的要素。透過觀察筆觸的方向、力度和特質，有助於一窺畫者欲表達的主旨。這三張圖例示範的是在不描繪明確場景的情況下，利用鉛筆來說故事，因此整體來說，表達的是情境與氛圍，而非特定的景物。

1

2

3

我們透過聲音話語表達情感想法，畫者利用鉛筆、粉筆等畫材來傳達主旨。若將前頁的圖1、2、3比喻為語言，圖1的語言平穩祥和、婉轉動人；圖2變化多端、充滿爆發力；圖3則強而有力、堅定不屈。圖4以線條來表現一個人說話時語調的高低變化。當人在表達想法時，語調有起有落、語速有快有慢。同樣地，線條的粗細變化就是圖畫用以訴說故事的方式。

<div align="center">4</div>

但如依此推斷一種筆觸代表一種情感，那就大錯特錯了。若真如此，即使筆觸種類繁多，如不同筆壓 ▬▬▬▬、不同寬度 //////▬▬▬、或不同形狀 ▬◣◢▬◣◢ ，繪畫的表現也仍十分受限。話雖如此，筆觸種類還是有限的，但世上可是有數不清的作畫媒材與繪畫主題。因此，我們必須觀察素材與靈活運用媒材，捕捉世上萬物形貌的精髓。下列三樣東西的質地完全不同，圖1是一朵花；圖2是葡萄；圖3則是一塊岩石。但仔細一看，它們的筆觸畫法一樣。視覺上之所以能感受這些物體的質地，不是因為筆觸，而是因為你本來知道它們是什麼。

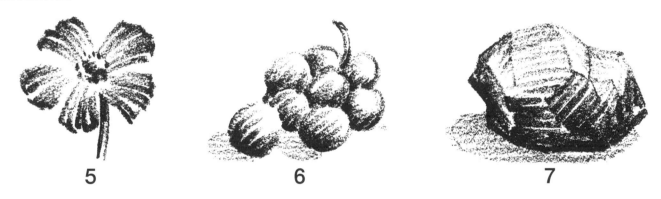

<div align="center">5 6 7</div>

接下來我將沿用上面的筆觸來示範不同筆壓的效果。圖8中脆弱的海浪泡沫與堅毅的岩石形成強烈對比。畫泡沫時放輕筆壓，畫岩石則加重（使用工具為1/8英吋的6B鉛筆和一般的素描紙畫本）。這裡的筆觸寬度相同，只有形狀改變。海浪的筆觸形狀多是彎曲弧線，岩石則是直勾勾的。看著圖8是否感覺能聽見海浪的咆嘯呢？圖9又是否令你感受到寧靜的氣息？圖9沉穩的垂直線與水平線，以及圖8粗糙的岩石稜角與活潑的弧線，帶來的感受與氛圍有天壤之別。之後的章節會再詳細解說水景、岩石和樹木的畫法。不管你是使用炭筆、粉筆、蠟筆或墨水筆，現在請先專注練習運用鉛筆，後面才能更得心應手。圖8的岩石是提高筆尖，一筆一筆加重刻畫而成；相反地，圖9的樹木則是以筆頭輕柔而連續地接觸紙面而繪成。

<div align="center">8 9</div>

鉛筆與紙張

目前為止我們幾乎沒有討論到繪畫工具與媒材，因為只要你手邊有素描畫本、軟鉛筆和軟橡皮擦等基本工具，就可以學習風景畫的基礎繪畫原則，並且畫出完整的風景畫成品。翻閱本書時，你可能會最先注意到這兩頁，那也無妨，只是初學者往往費心蒐集各種材質和種類的紙張，不僅沒必要也很不明智。畫出風景佳作的關鍵並不在於擁有各種媒材。要到後面的章節，我們才會開始使用較特別的紙張來作畫。

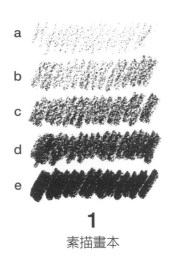

1
素描畫本

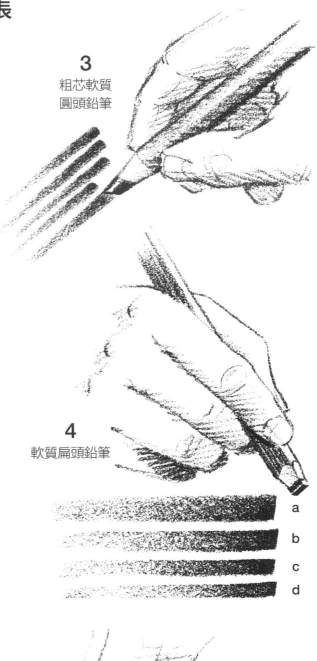

3
粗芯軟質
圓頭鉛筆

4
軟質扁頭鉛筆

a
b
c
d

圖1幾種不同濃淡的筆觸是在一般的素描紙上完成的。a的明度最淡，e最濃，b、c、d則介於a和e之間。只要調整筆壓就能畫出從a到e的濃淡變化。有兩種方法能讓你畫出恰好的明度：第一，筆尖剛點觸紙面時，先試驗不同程度的筆壓。第二，在同一區域反覆來回，逐漸加深濃度，不要一次畫太濃重。圖2的a是透過調整筆壓完成的濃淡變化；b則是以反覆加深濃度的畫法得到的結果（兩者都是畫在貝殼紋紙上）。至於c和d則是畫在一般素描紙上，畫法分別和a與b相同。這兩種畫法有時合併使用、有時單獨使用，但都常見於風景素描。

鉛筆芯或石墨芯有各種形狀，從下方剖面圖就能看出形狀的不同。此外，筆芯濃淡也分成不同規格：從 H（硬鉛筆）到 B（軟鉛筆）。方形和扁平形的筆芯不能使用圓頭削鉛筆機，需要使用刮刀或美工刀來削尖。圖5有一根石墨條，可以對折成半，方便畫範圍較小的圖。注意圖3、4、5是如何藉由變化筆壓畫出由淡至濃如羽毛般的漸變效果（三張圖都是在素描本上完成的）。建築師會用較硬的筆芯畫草圖；如果只是隨手塗鴉，使用2B到8B的筆芯即可，但6B是最佳選擇。正所謂一分錢，一分貨，想畫出好的風景畫，畫材費用就省不得。幫自己買枝高品質的鉛筆吧！

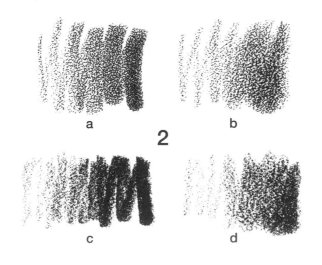

a

b

2

c

d

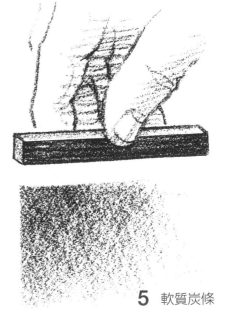

5 軟質炭條

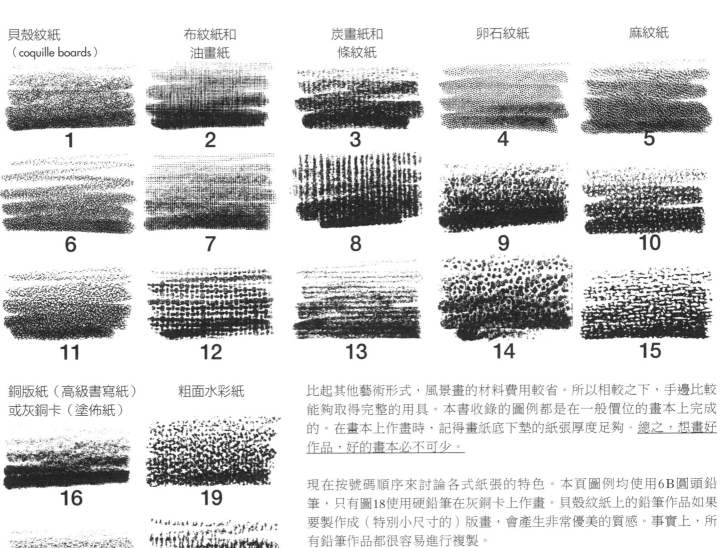

貝殼紋紙
（coquille boards）
1

布紋紙和
油畫紙
2

炭畫紙和
條紋紙
3

卵石紋紙
4

麻紋紙
5

6

7

8

9

10

11

12

13

14

15

銅版紙（高級書寫紙）
或灰銅卡（塗佈紙）
16

粗面水彩紙
19

17

20

18

21

比起其他藝術形式，風景畫的材料費用較省。所以相較之下，手邊比較能夠取得完整的用具。本書收錄的圖例都是在一般價位的畫本上完成的。在畫本上作畫時，記得畫紙底下墊的紙張厚度足夠。<u>總之，想畫好作品，好的畫本必不可少。</u>

現在按號碼順序來討論各式紙張的特色。本頁圖例均使用6B圓頭鉛筆，只有圖18使用硬鉛筆在灰銅卡上作畫。貝殼紋紙上的鉛筆作品如果要製作成（特別小尺寸的）版畫，會產生非常優美的質感。事實上，所有鉛筆作品都很容易進行複製。

初學者可能比較難駕馭<u>布紋紙和油畫紙</u>，如果想畫出帶有層次的粗糙感，<u>炭畫紙</u>是很好的選擇（圖7的紙張是垂直絲向，圖9則是水平絲向）。<u>卵石紋紙</u>很容易造成鉛筆的碳粉堆積，但也屬於好上手的紙種。使用<u>麻紋紙</u>作畫會產生有很棒的筆觸效果，即使筆跡漆黑，仍清晰可見

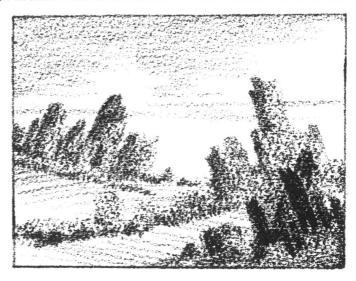

紙張的紋路。<u>銅版紙</u>價格昂貴，但有些畫家只偏好使用這種紙。灰銅卡的紙面纖維精密且光挺，易消耗鉛筆頭，因此適用硬鉛筆（H筆芯）。

<u>水彩紙</u>原本並非用於鉛筆畫，也因此會有新鮮的筆觸效果。畫作尺寸是選擇畫紙的考量因素之一。粗糙的紙面不適用於小幅畫作，有觸感的紙面不適合鉛筆畫，但適合粉蠟筆和軟粉筆。右圖的岩石群即是使用鈍頭的6B鉛筆和一般的畫本。

形體的重要性

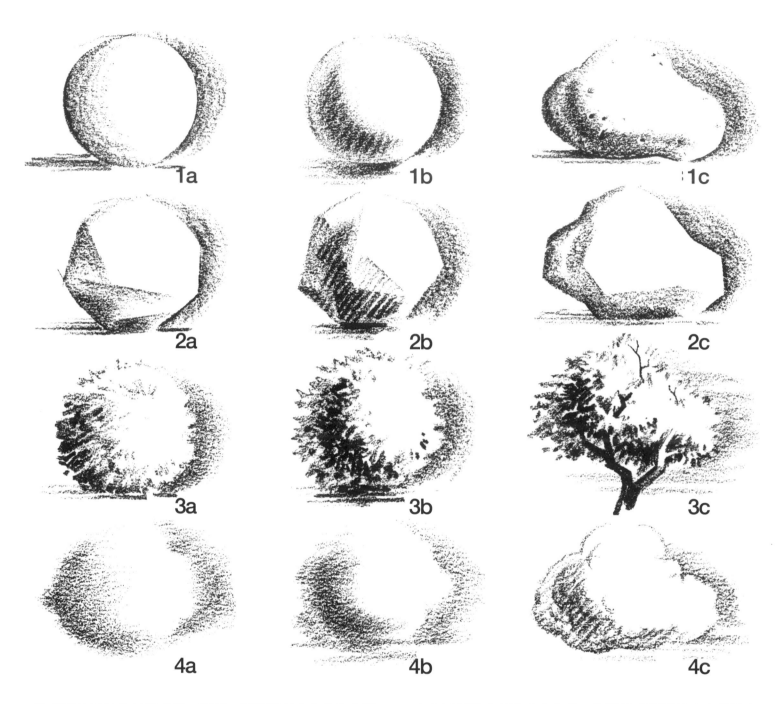

1a　　　1b　　　1c

2a　　　2b　　　2c

3a　　　3b　　　3c

4a　　　4b　　　4c

除非畫的是抽象風格或者一面牆，否則沒有人會希望自己畫的景物看起來不立體。形體指的是物體的外在形貌，任何東西都有形體，即便肉眼看不見的原子也是。如果希望風景作品引人入勝，平時就得多多觀察周邊事物的形體。不好好學習描摹形體的話，繪畫就很難進步。

如果一個學生一路都在學習畫好風景，那他很可能已經大量練習描摹過正方體、球體、圓柱體、圓錐體或其他靜物的形體了。為了闡明重點，這兩頁的圖例將以球體為主來進行形體上的變化。

上方圖例的光源皆來自右側，物體的暗面襯托出右側的亮面。比起肖像畫和靜物畫，素描和油畫也經常使用這種明暗技法，只是讓人察覺不出來。這個練習，不僅能使景物看起來更立體，更以微妙的方法豐富了畫面中的明度和顏色。

圖列2是岩石，3是樹木或樹葉，4則是雲朵或氣體狀的集合物。它們都有形狀與形體，常見於風景畫中。a圖列中，原本的球體加上塊面和尖角後，就變成了岩石（2a）。3a像樹叢，4a則像雲朵。將純粹的球體放在風景畫中，看起來很不自然，不過許多形體如果除去邊邊角角，其實它們都比較偏向球體的形狀。

b圖列中，暗面的那一側依稀可見反射光源，陰影不是緊連著最左側。反射光來自於另一個反射面，有時候用比較微弱的光源照射也會有類似的效果。不論如何，b圖表面的陰影均呈弦月的形狀。

c圖列則是些不規則的形體，1c很像馬鈴薯，2c加了塊面與稜角，變成岩石，儘管不太像一般的岩石形狀，但至少已經表現出堅硬的質感。3c的樹木也有形體，下方的雲朵亦然。很多學生都不認為樹葉沒有形體，導致他們作品中的

樹木看來既不立體又毫無生氣。

本節主旨在於定義物體的堅硬感，因為這對於表現景物非常重要。如果想表現龐大厚重的物體，就得妥善運用光影。別被實際光線所限制，善加利用光線，當然你也可能選擇照著眼前所見作畫。你可以自行決定凸顯或弱化畫中的某些部分。同樣地，如果在光線不佳的陰天作畫，光影變化也掌控在你手裡。

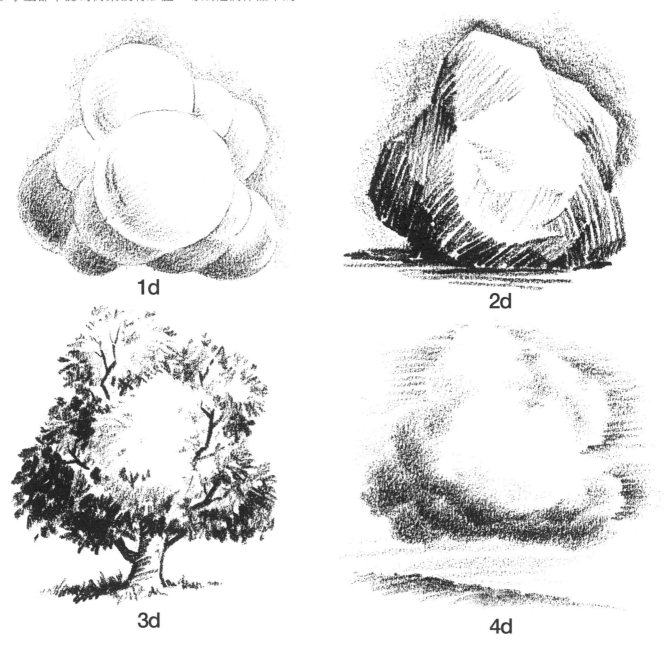

1d

2d

3d

4d

上方d圖列做了不同嘗試。1d像是數顆漂浮的氣球，稍加變化之後就成了岩塊、樹木和雲朵。1d中間的氣球可以向左或向右移動。不過請注意，不管是岩石、樹木還是雲朵，其中的某個部位應該比較接近觀者，才能保持堅硬厚實感。

23

圖畫的基底線

1

2

3

參照本頁圖例時，請以一組為單位。初學者打算取景作畫時，眼前廣闊的景色往往令他們迷惘，不知從何下筆。雖然最初的確需要先捕捉全景、在紙上稍微勾勒出草稿，再慢慢加上細節，不過仍可區分成不同步驟來討論。房屋由基礎建起，風景畫也是。事實上，在腦海中構想時，可以先專注規畫整張圖的基底線，不去管樹木、籬笆、石頭，或是其他任何直立於地面的物體和天空。

再平坦的平原也不可能完全是平的，而且初學者可能會以為整片平原的顏色均一。不妨到戶外觀察那所謂平直的開闊土地，你會發現事實並非如此。在觀者與地平線之間，地勢有高高低低變化。地面如同緞帶般稍微傾斜地交疊在一起，如圖1、2、3。

4

5

6

在複雜的基底線上，會有各種顯著的凸出部位。但現在我們應將注意力放在地面，以及因為緊鄰地面而被視為一體的區域或物體。為何這些低窪地帶如此吸引藝術家注意呢？原因之一是土壤的顏色和質地差異。畢竟在廣闊無垠的土地上，地面的顏色和地形不可能一成不變。觀察圖1～6的地面明度變化，這還只是冰山一角。

地形輪廓，及其在光影下的變化則是另一項原因，上面所有圖中的地貌可能都與此有關。光是畫上草，根據草的品種、高度、被風吹動的方式，效果就會有所不同。圖7是在貧瘠土壤上散生的雜草、圖8是間隔生長的草叢、圖9是茂密的叢生草木。

7

8

9

地面的明度變化

右圖中可以看見各種貼近地面、或者原本就來自地面本身的變化。畫面中任何一處都能添加樹木，或是大石塊、草叢、樹籬或郵筒等景物。如果在圖10的左側或右側畫一棵枯死的大樹，一部分的地面會被遮住，枯樹頓時成為整幅畫的焦點。

10

即使是看似平坦的地面，仍會有平緩的起伏。描繪高山景緻時，如能搭配對比的盆地或高原，看起來會比較怡人舒適。這正是這兩頁要闡述的重點所在。左圖中，平坦沙漠的中間有一條筆直的道路。透過改變地面的明度，前景因此凸顯出遠處的山脈。

11

圖11～13都是以軟鉛筆在粗糙的紙面上繪成，畫面色調明亮。圖12錐狀高山的前方有不同明度的區帶，往各自的基底線延伸而去，帶來遼闊的感受。請注意，愈往後方、區帶愈緊密。圖11和圖12中，遠處的山頭在前景和中景的對比之下，顯得高聳巨大。

圖12使用的是1/8英吋 × 5/16英吋的4B扁頭鉛筆，以粗略的筆觸，大範圍在紙面上移動。

12

圖13結合了前面的幾種畫法。我們選定了幾條樹木的基底線，樹根位置都位於不同的基底線上。你可以自行決定把樹「種」在哪裡，但請一邊回想之前提過的構圖原則，一邊思考樹的擺放位置！本頁的用意是希望讀者能從基底線、明度和顏色的角度出發，來檢視風景畫，並了解如何在圖畫中運用這些用來輔助垂直物體的元素。

13

地面輪廓的起伏

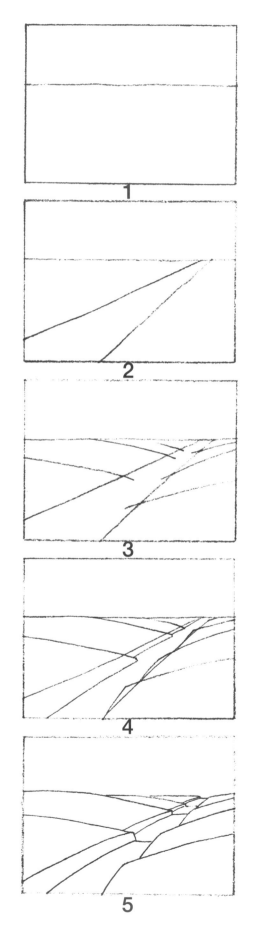

風景畫最基本、最重要的一點，就是描繪出地面起伏。現實世界中鮮少有完全平坦的地面，除非像鹽沼、古老河床或人造水泥地等看起來非常單調的地域。但也不是非要畫巍峨的高山才能勾勒出有趣的地形。接下來練習時請注意落筆不要過重，免得筆跡太深擦不乾淨。現在讓我們一邊講解，一邊練習畫簡單的地形輪廓吧！

1. 首先，在畫紙中央偏上方的位置畫一條地平線，如左圖。

2. 畫兩條線代表道路。記得表現出遠近透視感，而且線條不可連接至框線的邊角，也不可以從邊角開始畫線。

3. 沿著道路兩側畫出代表斜坡的線條，並且稍稍與兩條道路線條交錯。道路延伸到愈遠處、兩側的斜坡線間距應該更密集。

4. 在道路內側、或與道路平行位置畫線，使其與斜坡線的「線頭」相連。

5. 最後，修飾一下道路兩側的斜坡，並擦去不需要的輔助線，也就是代表道路的線條。接著在道路上畫幾條橫線，代表道路隨著地勢高低起伏。這張構圖不一定要完成，這裡的練習只是為了示範如何分割地面，形成高低、厚度有別的地形。

「接續線」原則

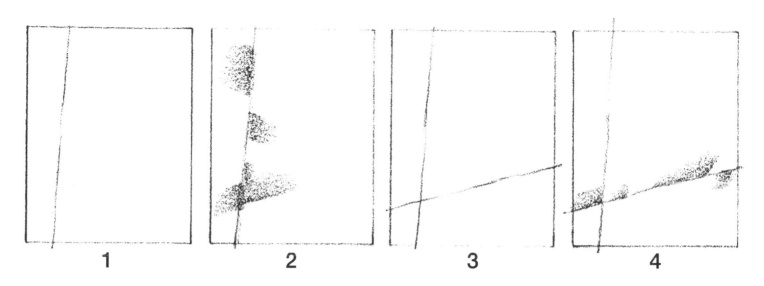

1　　**2**　　**3**　　**4**

本頁要討論的是創作時最實用、而且常見於過往許多偉大畫作中的原則之一。畫家將重要的線條暫且擱置於構圖中的某處，之後再接續發展此線。重要線條的意義，在於能夠協助分割出好的空間構圖。

我們不妨以一條線和一個方框來做個實驗（利用紙板剪出一個中空的長方形，沿著中空處邊緣畫線，很快就可以畫出方框）。線條可以任意設置，不過別忘了第 5 頁提到的分割空間原則！圖 2 的線條上加了旗幟形狀的痕跡，接下來還會添上更多東西。目前圖畫的走向尚不清楚，我們只是在探索各種可能性。圖 3，在圖 2 中加入做為旁支的第二條線，這條線是另一條<u>強而有力</u>的分割線。

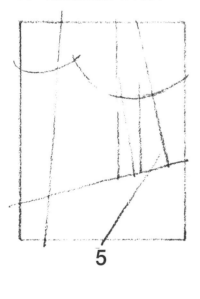

5

圖 4 中的第二條線也畫上和圖 2 類似的旗幟。如果將兩圖交疊，便能看出初步的光影樣式，以及山丘和樹木的可能位置。接著在圖 5 中進一步分割畫面，並加入更多線條來豐富構圖（參考第 6 頁圖 5 ～ 8 的畫法）。於是，圖 5 由樹幹組成的 M 字就成為線條的交匯處。

6

7

我們繼續在圖 6 中加入其他元素，如岩石及其塊面、第二座山丘、兩條曲線區塊的樹葉。由於圖中大多是直線，這兩條曲線使畫面柔和不少。請觀察圖中的「接續線」。一條線、一個稜角或形狀會一前一後重複出現。儘管有些許不同，但藉由線條的擱置與接續作用，才能交織出迷人的風景畫作。除此之外，請注意線條如何連貫，形成良好的視線跟隨路徑，帶領視線在畫面中旅行（參考第 11 ～ 13 頁）。也請注意畫面中的重量偏向，在第 37 頁上半部有更詳細的解說。想要畫出優秀的風景畫，務必注意這些細節，並且熟稔這些原則。

切割剖面

觀看眼前景物時，如果能假想其剖面，對描繪風景非常有利。在畫家的腦海中，具有深度感的物體可以由前到後切割成幾塊剖面。而假想的剖切線應該切割在該物體表面凸出或凹陷的位置。觀察峽谷或溪谷地形時，這樣的分析能幫助你深入了解地形兩側的結構，同時看出景物快速消失在兩側的原因。

本頁圖例將帶你一窺作畫的流程。請記得，不必非得到戶外取材真實的場景才能作畫。

1號組圖是河岸或乾枯河床的剖面圖。圖1a的河岸和河床相互分離，彎曲虛線則是低陷地形所形成的軌跡。代表低窪處的橫線愈往後方、縮得愈短，最終強化了前後的距離感。我們將圖1b的四條橫線分別下降至前一條橫線之後。接著將圖1c中看不見的虛線擦掉。現在開始發揮創意，將各個剖面的側邊連起來（為了清楚表示，我們將連接線條加粗）。請注意，這些新畫的線條大部分都特意隱藏在剖切線之後。1d是完成圖，多層平地的景象讓整張構圖看來十分有趣。

再仔細一看，你會發現圖1d在河岸遠處的中偏右方加入了一個小塊面。由此推斷，只要在畫面中的遠處一字排開較小的物體，不管是樹林、草叢、岩石或雲朵，都能加強遠近感。

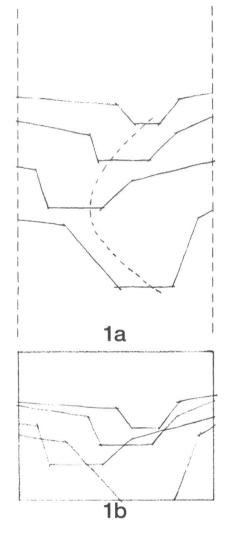

1a

1b

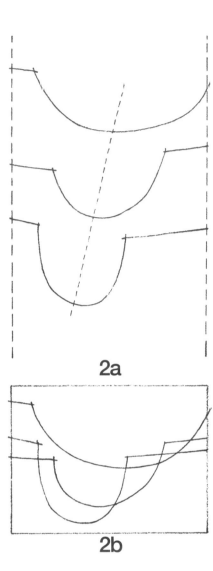

2a

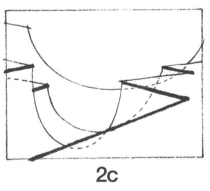

2b

1c

1d

2e

2c

2d

左頁圖2a使用了曲線，曲線開口通常會隨著距離由寬變窄，但我們試著反轉這個順序，看看有何變化。圖2b中的線條跟1b方向相反，逐一往後方排列。圖2c中的虛線部分被擦掉，連接各剖面的線以粗黑線代替，前景則加上一條充滿新意的斜線。2d階段，線圖終於完成。圖2e說明的是遠近感的表現技法；峽谷懸崖的鋸齒線隨著距離愈遠、線段愈短。

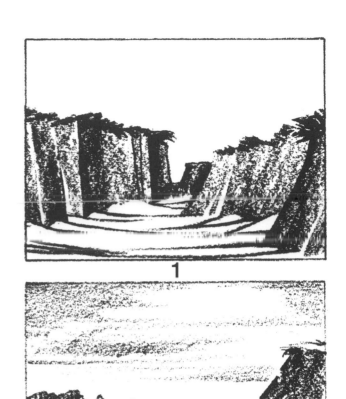

1

3

2

4

本頁圖例是上述剖面原則的示範。只要掌握此原則，圖1中聳立的土堤和沙流結構便能一目了然。圖2中可見前頁2a的基本構圖概念，你能看出在有多少線條擺盪在剖切線的後方嗎？圖3的岩石群可以透過分析、切割成不同剖面後逐步繪成；圖4的層層樹林也同樣如此。圖5中巨石群的半剪影顯露出多個清楚的剖切面。圖6則稍微參雜了其他不同的技法：首先是前景部分結合了三種色調，而且從剖切面的角度來說，整幅畫至少有四個不同深度的塊面。建議讀者們實際運用這個技法來畫畫看！

5

6

「創造」遠近感

圖1中的幾座山坡有秩序地退縮於彼此身後，僅僅三條線就能表現出遠近感。除此之外，還有哪些方法能夠表現遠近感呢？如果在原先的三條線旁各畫一條線，形成平行透視，就可達到平野交疊又往後延伸的視覺效果（圖2）。接著，在現有的平野區塊中再加上三組短線，就能將視線拉回（圖3）。

回到圖2，把三組線條直立起來變成籬笆（圖4），層層疊疊、彼此掩映，看起來很立體。圖5和圖6中，這些基本線條分別以不同造型進行重疊。這麼做的用意是帶出畫面的深度。試著練習用不同的方式來描繪前後排開的形體，對你會很有幫助。

圖7中，因為岩石由前至後逐漸縮小而形成遠近感。最前方兩塊岩石位於地平線之前，中間兩塊與地平線疊合，最後一塊岩石則位於地平線之後。圖8的岩石則是向後一字排開直至地平線的位置。

圖9運用了六種方法來製造遠近感：A.岩石體積往後方逐漸縮小、B.將每塊岩石隱蔽於前一塊岩石之後、C.岩石的底部落在地形線的兩側、D.地形線（以半水平方式）往後方縮短、E.地面上的透視線、F.雲朵往後方逐漸縮小。

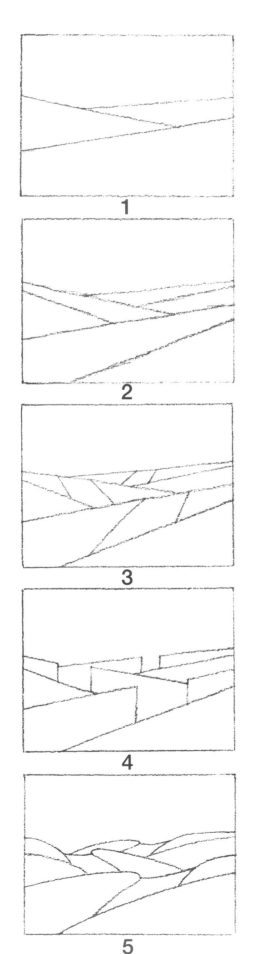

1

2

3

4

5

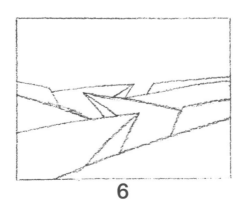

6

7

8

9

10

11

13 a

12

14

13 b

13 c

15

畫圖時不必一次用上A～F六種方法才能製造遠近感，不過其中幾項還是必要的。如果要畫如圖10一般的木樑，需考量透視的問題。愈是排列不規則卻相似的形體，便愈要利用透視法來思考構圖（見圖11）。

圖12很明顯是幾張紙，圖13將紙平放，13b從紙的四角往下畫出支撐線，13c的側邊加上明度變化之後，就成為一座風景畫中常見的平頂山。許多構圖在利用這個方法描繪海岸時，外型不會如此方正，看起來會比較崎嶇嶙峋（如圖15）。圖14是一幅隨筆塗鴉，鋸齒狀路旁只點綴著簡單的小點，但是否已有遠近感了呢？原因又是什麼？在遠處地平線上有一個形體，看起來像一座相當巨大的建築物，為什麼會有這種效果？下次造訪畫廊時，不妨問問自己為什麼對某些畫作場景的遠近感特別有感覺？

圖16的月景中，峭壁隨著距離拉愈遠、高度愈低，水中小島也逐漸縮小，甚至連天上的雲帶也逐漸變細，但這幅圖始終是平板的調性！這就是遠近感的奧妙。

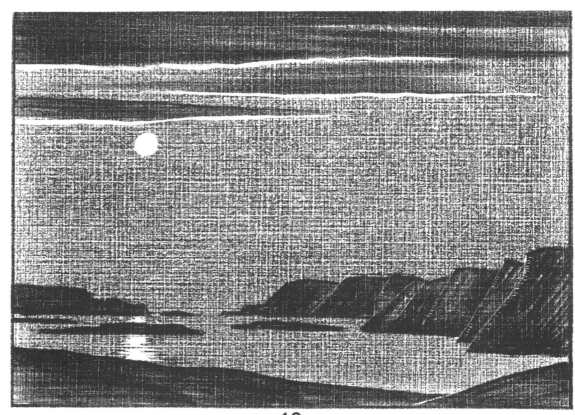

16

遠近感與距離感

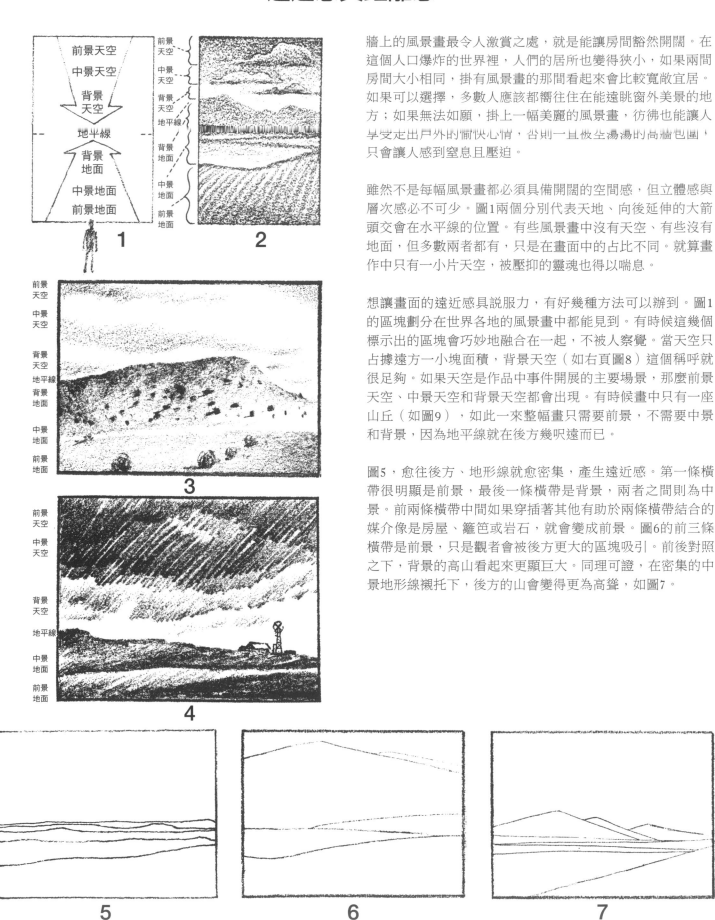

1

2

3

4

5

6

7

牆上的風景畫最令人激賞之處，就是能讓房間豁然開闊。在這個人口爆炸的世界裡，人們的居所也變得狹小，如果兩間房間大小相同，掛有風景畫的那間看起來會比較寬敞宜居。如果可以選擇，多數人應該都嚮往住在能遠眺窗外美景的地方；如果無法如願，掛上一幅美麗的風景畫，彷彿也能讓人享受走出戶外的愉快心情，否則一旦被空蕩蕩的高牆包圍，只會讓人感到窒息且壓迫。

雖然不是每幅風景畫都必須具備開闊的空間感，但立體感與層次感必不可少。圖1兩個分別代表天地、向後延伸的大箭頭交會在水平線的位置。有些風景畫中沒有天空、有些沒有地面，但多數兩者都有，只是在畫面中的占比不同。就算畫作中只有一小片天空，被壓抑的靈魂也得以喘息。

想讓畫面的遠近感具說服力，有好幾種方法可以辦到。圖1的區塊劃分在世界各地的風景畫中都能見到。有時候這幾個標示出的區塊會巧妙地融合在一起，不被人察覺。當天空只占據遠方一小塊面積，背景天空（如右頁圖8）這個稱呼就很足夠。如果天空是作品中事件開展的主要場景，那麼前景天空、中景天空和背景天空都會出現。有時候畫中只有一座山丘（如圖9），如此一來整幅畫只需要前景，不需要中景和背景，因為地平線就在後方幾呎遠而已。

圖5，愈往後方、地形線就愈密集，產生遠近感。第一條橫帶很明顯是前景，最後一條橫帶是背景，兩者之間則為中景。前兩條橫帶中間如果穿插著其他有助於兩條橫帶結合的媒介像是房屋、籬笆或岩石，就會變成前景。圖6的前三條橫帶是前景，只是觀者會被後方更大的區塊吸引。前後對照之下，背景的高山看起來更顯巨大。同理可證，在密集的中景地形線襯托下，後方的山會變得更為高聳，如圖7。

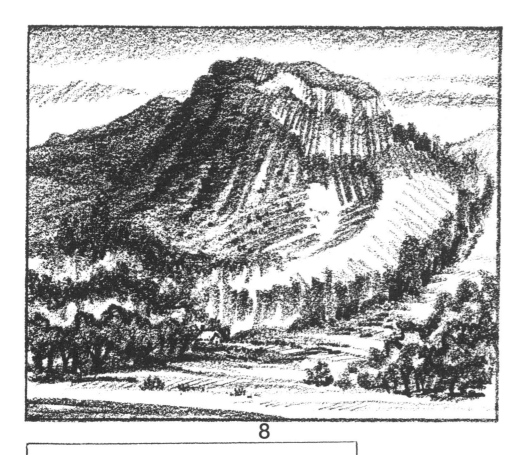

8

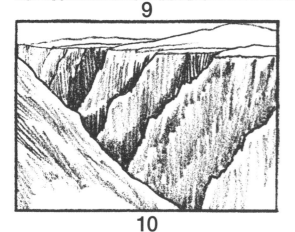

9

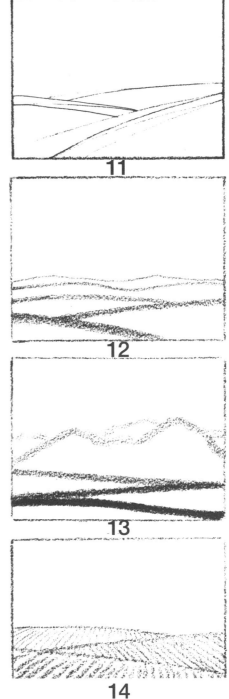

11

12

13

14

純以線條表現的話，許多方式都能建立觀者對深度的感知。圖11的線條組合很有趣（前景三條線一組、中景兩條線、背景一條線），引領觀者慢慢走向遠方。假如再加上明度或顏色變化，以及其他輔助元素，就會是一幅很棒的風景畫。圖12，僅僅是調整前後線條的粗細，就能產生遠近感；或如圖13，調整同等粗細的前後線條間距，前者拉近、後者拉遠，便能讓背景顯得遙不可及。

有些人喜愛描繪農田，因為井然有序的犁溝線彷彿透視線，使圖畫自然產生遠近感。風景畫中只要有一道田邊犁溝，對畫面的透視效果大有幫助。圖10中峽谷的邊坡隨著距離愈遠、長度愈短，和前述地形線逐漸縮短的道理一樣。這種強調前景大於背景的技法雖然有用，但應該謹慎運用，因為有時候實際風景會與上述原則相悖。然而我們必須記得，所謂的「風景」是在真實空間中的立體景物。在作畫時，我們必須利用兼具戲劇張力和足以創造真實的幻覺手法。

10

明度對比

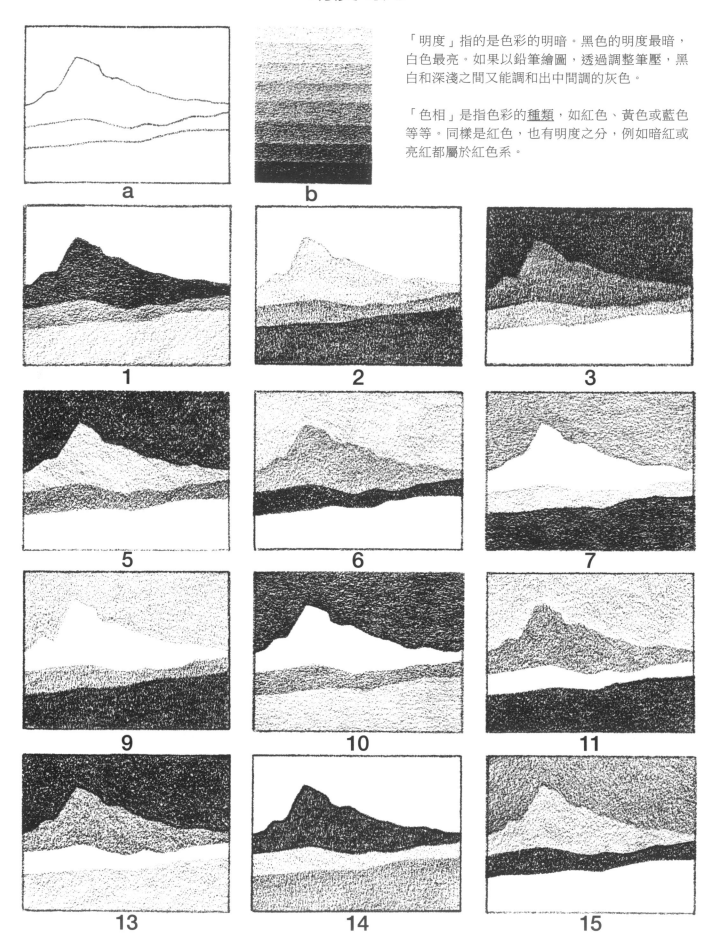

「明度」指的是色彩的明暗。黑色的明度最暗，白色最亮。如果以鉛筆繪圖，透過調整筆壓，黑白和深淺之間又能調和出中間調的灰色。

「色相」是指色彩的種類，如紅色、黃色或藍色等等。同樣是紅色，也有明度之分，例如暗紅或亮紅都屬於紅色系。

a

b

1

2

3

5

6

7

9

10

11

13

14

15

比起欣賞黑白素描，人眼看彩色油畫時能辨別出更多階明度（每個人能辨別出的明度差異很大）。這是因為鉛筆只有一種固定明度，也就是筆芯本身的明度，不過依據筆壓輕重和紙張材質，仍舊可以表現出不同層次。短短的一段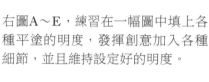，筆觸可以從最輕、幾乎沒有碳粉留下，到最重、重到無法再加深。素描中，鉛筆在紙上可能表現出的明度變化就是這樣畫出來的。

前頁圖b使用的是6B鉛筆和一般的素描紙，共分成八種濃淡層次。鉛筆的濃淡層次幾乎不可能超過八種，也難以將各個層次清楚區隔。然而有趣的是，透過將彩色削減為黑白色，任何彩色圖畫都能轉化成不同色階組合的黑白影像。

A

B

C

D

E

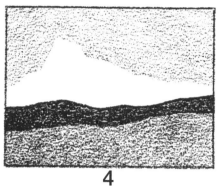

4

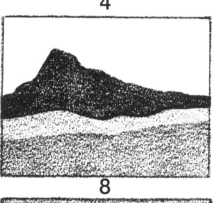

8

這兩頁圖例都是以圖a這樣一幅前、中、後景兼備的簡單風景為基本，填上強烈的明度對比：深色、中間色、淺色和白色，產生了十六種不同的組合。

右圖A～E，練習在一幅圖中填上各種平塗的明度，發揮創意加入各種細節，並且維持設定好的明度。

透過觀察，就能了解某個地域之所以會有特定明度變化，原因包括：1. 一天當中不同的時間。2. 天氣狀況（包含雲投射的影子）。3. 季節變換。4. 地表狀況。不同繪畫手法，確實能給人不同溫度變化的感覺。由於實際的風景很少會出現如此極端的色階變化，這些圖例請當做參考即可。

學習對明度保持敏銳，因為明度組合的挑選對畫作的影響很大。（補充說明：用力瞇眼觀察眼前的景色，能夠排除顯眼顏色的干擾，看出景色真正的明度。）

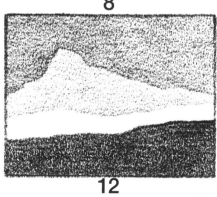

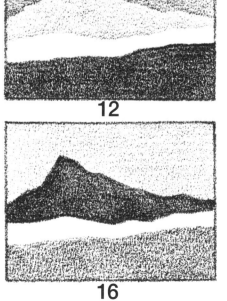

12

16

不同明度的預期效果

無論作畫媒材為何，畫面中一定會有明暗漸層，除非是純粹的線條。那麼在明度對比的極端組合下，會有怎樣的效果呢？根據無數實驗結果可知，亮部往往凸出醒目、暗部則退縮不明。當四周被深色包圍時，白色或極淺色的區塊總會特別顯眼。

1

2

3

4

5

6

7

8

圖2的亮部很跳，超越相鄰的灰色和黑色區域。相較之下，圖1的亮部就沒那麼強烈。事實上，畫框和畫作背後的牆面，遠比外行人以為的重要多了！圖2的亮部具有重量感與厚實感，而圖1和圖4的暗部雖然搶眼，卻沒有「前進」感。圖5的亮部是山脊，在圖畫中十分凸出，山脊左側的暗部相對則下陷形成凹洞。圖6中的亮部雖然不大，卻讓人情不自禁注視。同理，圖7的山脈和圖8右側

的亮部，也都是圖中吸睛之處。這代表只有亮部能抓住注意力嗎？不，視線跟隨的，是受周圍環境襯托而凸顯出的路徑。以圖9的岩石素描為例，因為畫面中最明顯的是深色的痕跡，所以深色的裂縫最為吸睛。身為學習藝術的人，你應該視「明度」為你最得力的助手；如果能好好運用明度，你就能帶領觀者走入作品。圖11和圖12都是運用明度變化來描繪的地形輪廓。你偏好在地形線上面還是下面加深色階呢？

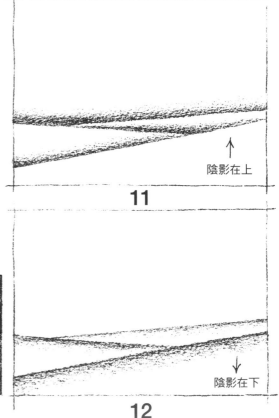

陰影在上

11

陰影在下

12

9

10

13 **14**

如同將沉重的鐵塊擲入一座運動場一般，深色能用來展現畫面中重量的偏向。圖13和圖14的構圖雖然影響了整幅圖的動線，但主導注意力的無疑是深色的部分。

仔細看看圖15。樹體像是經過前後旋轉，因為亮部很凸出，而暗部則往後隱蔽了起來。後方天空採用的相反手法也是一大重點，亮部與暗部緊緊相依，彼此襯托。請注意樹枝之間的明度對比。相較之下，圖16、17中的樹木風格就沒有那麼強烈；即便如此，樹木的暗部依然背著光往下生長，而亮部則朝向陽光往上凸出。

18

15

19

圖19是一幅抽象的樹木，明顯可見上方較亮的樹葉受到<u>下方</u>的深色烘托而<u>提高</u>。許多畫家會將亮與亮、暗與暗<u>連結起來</u>，以營造構圖中的動態感（如圖18和圖21）。圖18，灰色圍繞著相對大範圍的亮部，眾多物件渾然一體地共存於這張抽象構圖當中。圖21的蒙太奇風格則包含各種明度對比，形成很有趣的構圖。不同於圖18、21直接進入前景的構圖，圖20的前景留白，引領觀者實際走進具有深度感的空間。

16 **17**

20

21

把作畫主題拋到腦後！

1

2

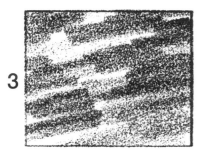

3

4

5

6

在欣賞一幅畫時，藝術家必須將主題屏除於腦海之外，才能從純藝術的角度來鑑賞作品。實際上，主題是什麼<u>並不重要</u>，重要的是它如何被表現。一幅得獎的作品，畫的可能是毫無價值的垃圾；而一幅平庸之作，畫的則可能是珍貴的陶器、冠軍賽馬或泰姬瑪哈陵。但這不等於表現手法和主題（在此指的是景物）毫無關係。主題和表現手法若能相得益彰，就可能誕生傑出的故事，帶領觀者進入栩栩如生的風景畫世界。

只是，主題的原本形象往往太過根深柢固，導致畫家無法以藝術手法去詮釋，結果畫出毫無價值的畫作。這是初學者最容易犯的錯誤。正因為如此，以下練習會暫時先不碰觸任何可辨識出的特定主題。

圖1是一片沒有任何意義的渾沌，我們將加入一些亮部。為避免畫出特定的形體，我們只使用方向一致的簡單筆觸來表現。

圖2中似乎有東西呼之欲出。我們可以採用類似這樣低調的手法來說故事。不過，這張圖的亮部份量還是過少。

圖3、4、5的亮部逐漸擴大，圖6顯然過頭了，或者說，視覺動線的配置不甚恰當。相較之下，圖4和5則恰到好處。

我們必須了解，這一系列圖例中的白色很可能是淺色調，因為許多畫作可是連一點留白都沒有的。在此要討論的是：你的構圖中是否有足夠的留白？是否包含有趣的形狀呢？明度的層次夠不夠多？整體是否協調？如果你的畫作並非描繪<u>真實的</u>物體如草原、玉米田、湖水或山丘等，是否仍賞心悅目呢？

7

8

9

講到留白，我們再來看看圖7、8、9的問題。圖7的斑點擠在一塊，極缺留白。在圖8和圖9中，我們重新設計這一幅狂熱的畫面，減緩了窒息感。如果在畫面中塞入太多東西，最好以留白的空間來緩解混亂的場面。

10

這兩頁的用意是不畫任何有形物體，讓人無法直接看出像是牛、穀倉或瀑布等具體景物。你能夠光憑繪畫的原則來鑑賞一幅畫嗎？如果可以，你最好開始為特殊的題材做準備，這樣它們才能和所有好藝術的元素結合，成就出色的畫作。

現在一起來構圖吧，記得不要涉及任何有形物體。首先在紙上盡情塗鴉，加入一些淡色色塊和陰影效果，還有一些用寬鉛筆以任意筆壓大筆表現的筆觸。接著用單鋒刀片或美工刀將另一張紙卡割出一個中空的長方形框格，做為型板。將框格放在先前的塗鴉作品上移動並尋找你最中意的構圖，固定後用鉛筆在框格內圈畫線做記號，將此處「框」住。之後拿掉框格、沿著記號剪下，再將這張構圖放在另一張更大的白紙上。完成以上步驟之後檢視一番，問問自己：構圖中有哪些特徵符合了繪畫的原則？

左頁圖10的迷人圖案可能是任何物體的草圖，如樹木、懸崖、建築物等等，因為它整體看起來屹立不搖。

14

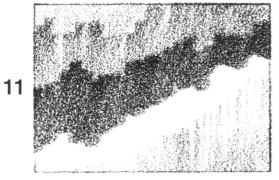

11

15

在畫作中，有時候某種明度或顏色不必在構圖中重複出現，但必定會占據畫中某個區域（如圖11）。

進行這項練習時，盡可能讓作品不成形體，讓人無法辨認出是大自然中的什麼主題。

12

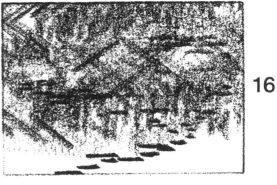

16

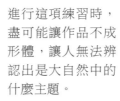

17

13

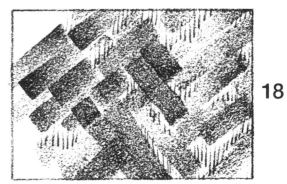

18

抽象化

1

2

3

4

5

經過大膽的塗鴉練習之後，是時候將注意力轉移到特定形體的練習，但仍可保持抽象的畫法。再次強調，作畫時不該一直死守著純粹的寫實感。完全「忠於自然」反而會扼殺原創的精神。此外，如實將眼前景物畫下，也很可能會失去原景的「神韻」，因為自然景色中存在某種非物質的精神，唯有透過抽象畫法才能將其捕捉。

不用擔心你的風景畫中出現人為的建築物。雖然本書的圖例刻意抹去了都市的元素。相信長居都市的畫家內心有時也會迸發遠離冷硬都市叢林、奔向野外的渴望吧！踏出戶外再回頭看看自己居住的都市，產生新的看法之後，或許就能表現出如圖2和圖3的氛圍。

此外，也別低估了簡陋房屋或倒塌棚屋在畫中的作用（參考圖1、4、5）。一間簡樸的小屋很可能就是風景畫中所需的焦點。本頁圖例使用的是一般的素描紙，主要媒材是寬扁頭的軟質鉛筆，其中也穿插使用6B圓頭鉛筆。

多方探索

本書囊括了許多不同風格的畫法，主要是希望學生思考並探索各種可能。如此一來，終能發展出個人風格，所以最好不要太早就為自己的繪畫方式下定論。

比起前一頁的抽象化素描，本頁的風格較不明顯。從本頁與下面幾頁的圖例中，試著找出先前提過的各項繪畫原則。留意圖中一兩項比較新穎特別的地方，可以大大拓展你的繪畫思維。

6

7

9

8

10

假設兩位學生一起去參觀美術館，花了同等的時間觀賞畫作。其中一位在過程中不斷思考這些畫作「畫了什麼」以及「怎麼畫」；而另一位只是走馬看花、沒有多加思索。可想而知，前者會學到更多東西。建議你寫下十到十二項本書提供的主要繪畫原則，在美術館的畫作中尋找這些原則的蹤跡，因為它們已經被藝術家巧妙地融合在作品當中。透過觀摩累積而來的知識會成為你的助力，你將發現自己進步神速。只要勇敢嘗試，探索之門永遠等著你敞開！

樹幹的畫法

多數人只懂得用兩條平行線來表現樹幹（圖1），世界上確實有很多樹是長成這個樣子。在藝術中，即使是與框線垂直的筆直樹木也總能占有一席之地。在充滿曲線和對角線的構圖中，筆直的樹木能襯托出很好的效果。只是，像尺一樣直挺挺的樹幹不僅死板，也不如曲線獨特的樹木般充滿性格。剛開始畫樹木時，先畫幾條線，但避免你的樹和圖1一樣，加上一些彎曲的角度。請注意，樹幹的上半部會比下半部還要細。

樹幹的分岔可能像圖7一樣呈完美的「Y」字型。這樣的樹形當然存在，但兩側樹枝和樹幹相連的位置如果不對稱會更好看，不對稱的畫法則千變萬化。樹木要有特色，因為不會有兩棵樹的結構一模一樣。圖10～12的斷枝或凸出的樹皮，都有助於形塑樹木的特色。

不管主題為何，我們甚至可以說，斷斷續續或改變筆壓的線條皆有利於素描的表現。許多大師都曾在素描中運用這些技巧、創造出清新自由的氣息。把握每一次描繪魁梧壯實樹幹的機會，同時也不要忽略了樹根。有些畫家會刻意強調樹根的局部，雖然現實中樹根通常深埋在地底下。

多添加幾條樹幹的輪廓線，讓樹看起來栩栩如生（圖19～21）。至於樹皮的粗糙感可以用鉛筆隨意帶過。圖22、23均以較粗糙的鉛筆畫成。請注意，箭頭所指的樹枝上有深色環帶，代表旁邊樹枝的陰影，這個技巧偶爾使用還不錯。

樹的畫法，一個大膽的開始

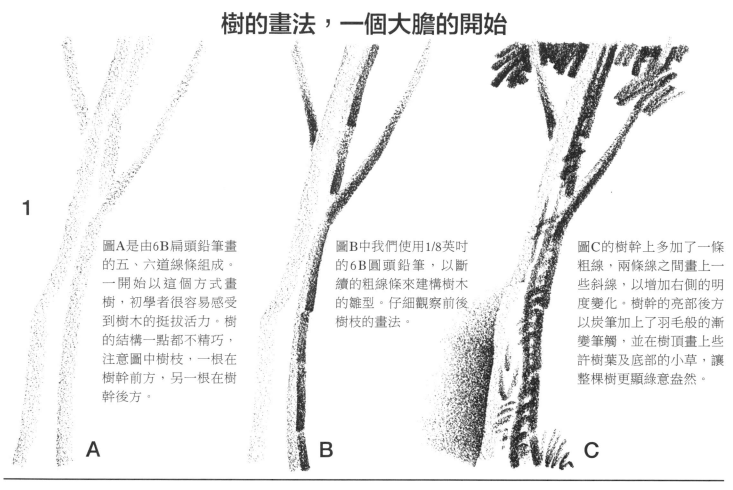

1

圖A是由6B扁頭鉛筆畫的五、六道線條組成。一開始以這個方式畫樹，初學者很容易感受到樹木的挺拔活力。樹的結構一點都不精巧，注意圖中樹枝，一根在樹幹前方，另一根在樹幹後方。

圖B中我們使用1/8英吋的6B圓頭鉛筆，以斷續的粗線條來建構樹木的雛型。仔細觀察前後樹枝的畫法。

圖C的樹幹上多加了一條粗線，兩條線之間畫上一些斜線，以增加右側的明度變化。樹幹的亮部後方以炭筆加上了羽毛般的漸變筆觸，並在樹頂畫上些許樹葉及底部的小草，讓整棵樹更顯綠意盎然。

A B C

樹的要點

2

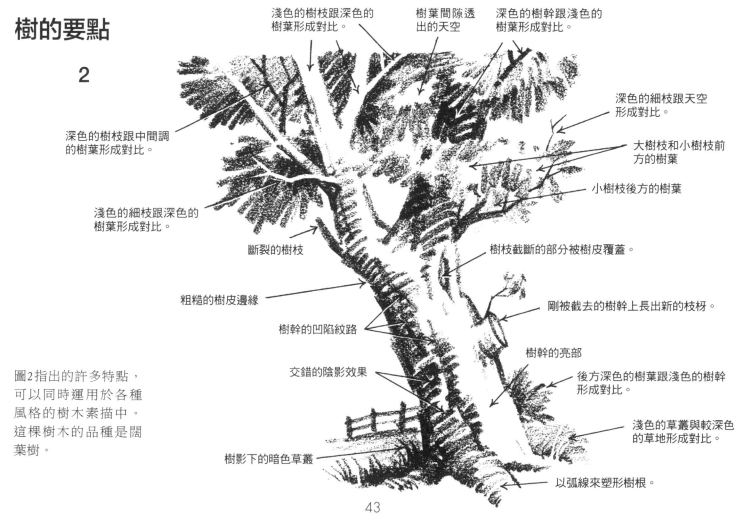

淺色的樹枝跟深色的樹葉形成對比。

樹葉間隙透出的天空

深色的樹幹跟淺色的樹葉形成對比。

深色的細枝跟天空形成對比。

深色的樹枝跟中間調的樹葉形成對比。

大樹枝和小樹枝前方的樹葉

淺色的細枝跟深色的樹葉形成對比。

小樹枝後方的樹葉

斷裂的樹枝

樹枝截斷的部分被樹皮覆蓋。

粗糙的樹皮邊緣

剛被截去的樹幹上長出新的枝枒。

樹幹的凹陷紋路

樹幹的亮部

交錯的陰影效果

後方深色的樹葉跟淺色的樹幹形成對比。

圖2指出的許多特點，可以同時運用於各種風格的樹木素描中。這棵樹木的品種是闊葉樹。

淺色的草叢與較深色的草地形成對比。

樹影下的暗色草叢

以弧線來塑形樹根。

43

用鉛筆來「塗刷」

試著將手中的鉛筆筆觸當成是用筆刷刷出來的，既能提升產量，又能在繪畫過程中增加樂趣。這麼做的好處有兩點：第一，畫家能先「排演」正式上色的感覺；第二，可以避免過度吹毛求疵而遲遲下不了筆。除非你只想近距離特寫樹葉的局部，不然一片一片細細描繪葉子，最後你很可能就失去了對畫畫的興趣。一般來說，只要讓鉛筆的筆觸和紙張紋路結合，就能開展出樹葉的樣貌。

圖A是將構圖鉛筆平拿所畫出的線條。使用直徑約1/4英吋的軟質圓頭鉛筆和素描紙，由淺色端開始，至暗色端結束。圖B有兩撇、圖C有三撇、圖D和E的數量更多。作畫時，試著一邊在腦海中想像樹葉的模樣。上排圖例的光源皆來自右上角，當然也可以從左邊而來，這裡只是舉例。記得在樹葉間留下一些縫隙，製造陽光穿透的效果。綜合所有筆觸，最後看起來就會像是一大叢樹葉。這種畫法省時又省力。圖F中的樹幹是以稍鈍的6B圓頭鉛筆描繪而成。

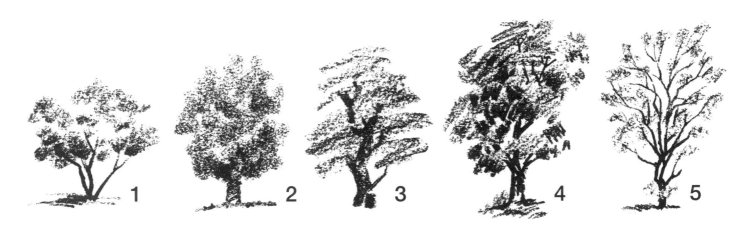

讓我們實際用筆刷般的鉛筆線條來作畫吧。圖1使用比圖A更短的線條來畫樹葉（或樹冠）。圖2中濃密的樹葉採用圖A的筆觸，但改成上下方向，而非斜角。圖3的樹葉是由上而下、前後來回反覆的線條。目前為止，樹葉都是以平拿的粗芯鉛筆繪成。圖4使用較小枝的6B鉛筆（規格為1/8英吋）。圖5是一棵枝葉稀疏的樹，光線充分穿透其中跟在樹冠的情形一樣，因此不容易描繪出整體外形。

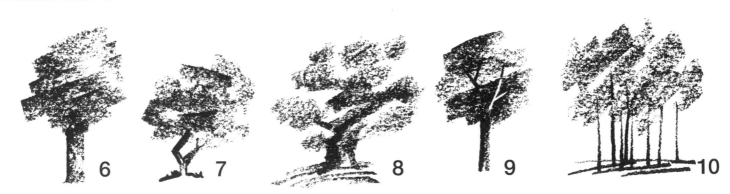

上排圖例使用4B扁頭鉛筆（5/16英吋 × 1/8英吋）。有些廠牌的4B筆芯較軟，選擇時要多加注意。平行的筆觸組成了圖6的樹葉。圖7的樹冠和樹幹局部以特定角度的筆觸來詮釋。圖8的樹叢偏中間色調。圖9中的淺色樹葉與深色樹枝呈對比、深色樹葉則與淺色（白色顏料是後來才加上的）樹枝呈對比。圖10，小樹林的所有樹葉都是用扁頭鉛筆模擬筆刷、加寬筆觸快速畫成。

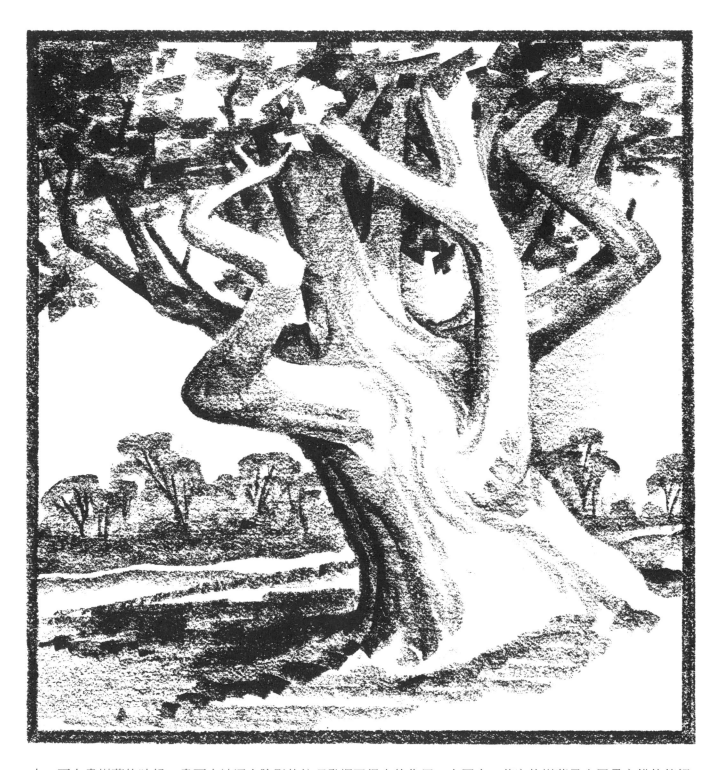

上一頁在畫樹葉的時候，畫面中被添上陰影的紋理發揮了很大的作用。上圖中，茂密的樹葉是由層疊交錯的筆觸交織而成。整張圖的手法一致，均嘗試以6B扁頭鉛筆（3/32英吋 × 7/32英吋）來模擬筆刷效果。平拿鉛筆塗畫紙面，創造大膽而鮮明的風格。偶爾還會以平拿的筆尖來勾勒較細的線條。

在描繪粗壯的樹幹與樹枝時，必須先決定好哪些樹枝距離觀者較近、哪些較遠。遠處的樹枝可能受到陰影遮蓋。在枝葉交錯處製造明度的對比，並試著在樹枝的周圍和間隙之中營造空間感。在樹幹前方的樹枝，應有湊近觀者的感覺，後方的樹枝則表現得往後隱蔽。樹是如此繁茂雄偉，再沒有任何景物能如此充滿魅力了。英國詩人波普（Alexander Pope）就曾寫下一句頌揚樹木的名言：「即使是穿著錦衣的王子，也不及一棵樹的高貴。」

樹的對話

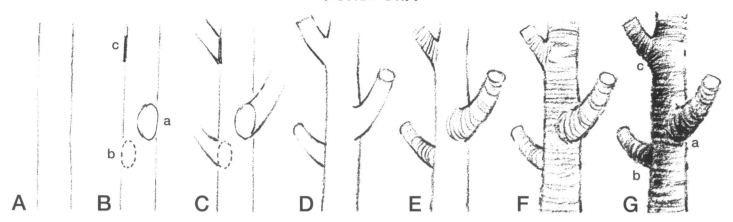

樹木G上面有三根被鋸斷的樹枝：a在樹幹前方、b在後方、c在側面。每根樹枝都呈圓環狀，但連接樹幹的位置因為角度稍微偏斜會變成橢圓形（如圖B）。畫樹時要注意讓樹枝自然從樹幹的各面向外延伸，如圖B先概略畫出樹枝位置，樹枝的生長方向則參考圖C。雖然以虛線表示的b隱蔽在後方，但b樹枝看起來必須附著在樹幹的另一側。圖E的樹枝以有立體感的環線來塑形。圖F也採用同樣的方法。圖G中加上了粗糙的樹皮和光影效果。下圖1是上方圖例的放大版本。

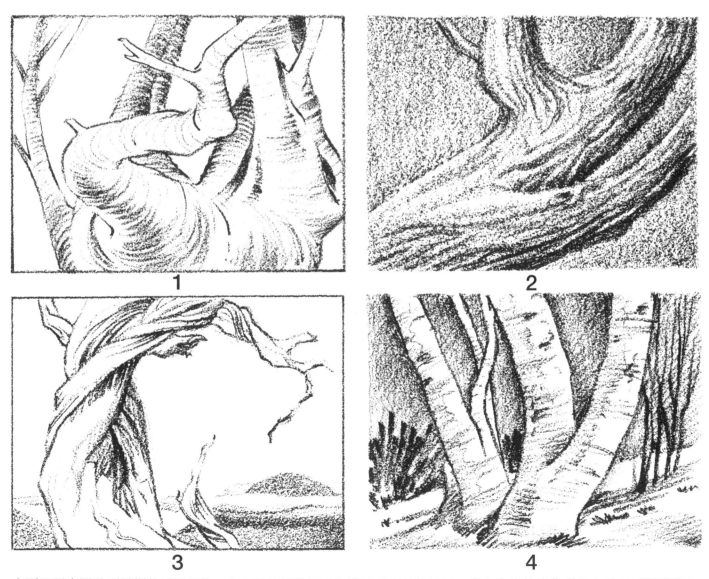

上面四張大圖分別是樹的不同部位，在有限的框線範圍內發展成有趣的構圖。盡力為你的畫作增添力量和厚實感吧！最上方介紹的剖面圖分析有助於深入了解樹的特色。

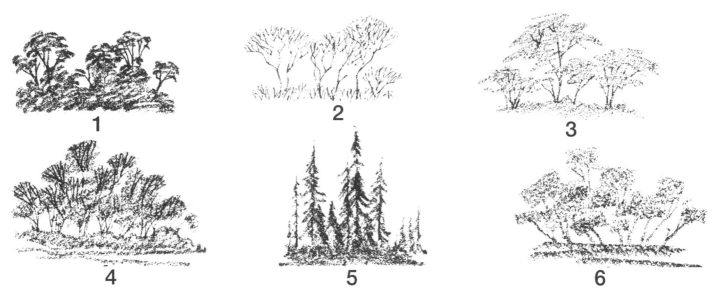

1 2 3

4 5 6

圖1～6是簡單的小幅樹林風景圖。練習畫樹林時，請盡情發揮創意。下圖是由戶外速寫的草圖發展而成。觀察右邊這棵大樹樹幹上的<u>塊面</u>表現。不時地畫出明確的表皮塊面，看起來才不會軟弱無力。此外，也要注意樹葉<u>在樹枝前後</u>的分布情形。你會發現一部分樹枝被陰影遮蓋、一部分則袒露在陽光下。樹叢中通常會有被陰影壟罩而隱蔽的區域（如圖中的中心位置），該區域前方的草地會刻意以淺色調表現，以營造強烈的對比。仔細觀察，草地的「顏色」是透過改變鉛筆的明度和筆觸方向來表現。

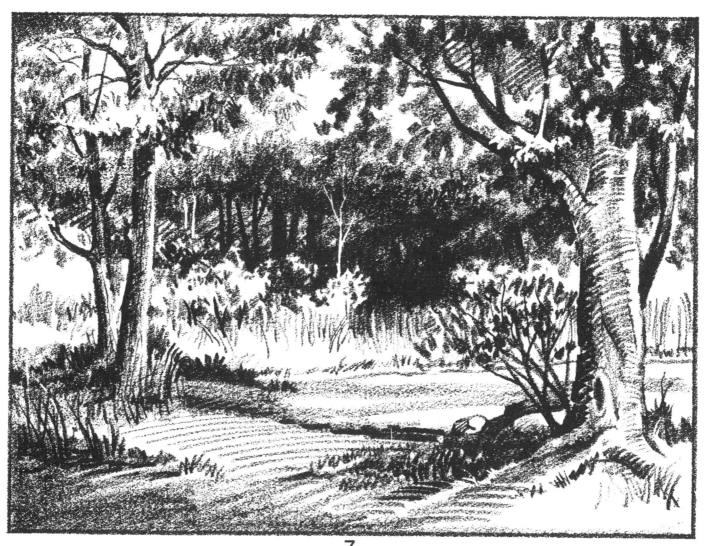

7

基底線

作畫者應該找時間實地走進森林、靜靜觀察，當視線漸次往後方地平線方向看過去時，樹木落腳的位置會如何變化。想像每一棵樹木都各自站立在一條基底線上。雖然沒有經過縝密計算，但假如樹的分布大致平均，基底線也不會如圖1、像寫字本一樣呈直線排列，而會像圖2，間距愈來愈近。假如我們在圖2的基底線上隨機種樹，樹木的生長情形則如圖3。當然不可能所有的樹都剛好長在基底線上，或與其他樹木成一直線，即便真是如此，基底線的間距仍會愈往後愈窄，樹木之間也會變得密集。以上雖為非常初淺的觀察，卻有如太陽每天升起一樣規律，理解這點對畫者有莫大的幫助。

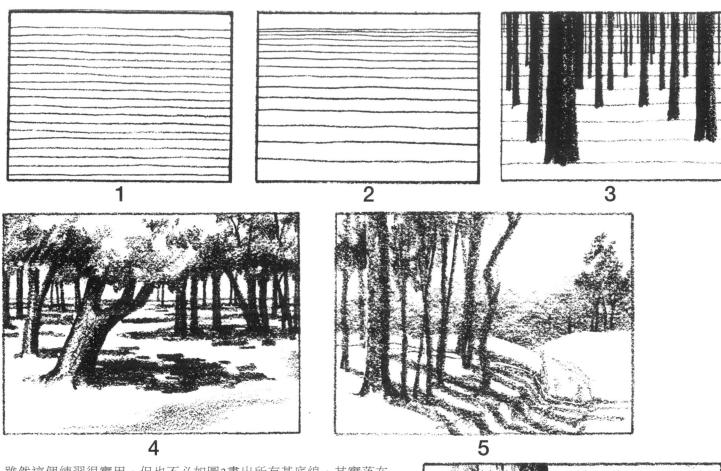

雖然這個練習很實用，但也不必如圖2畫出所有基底線。其實落在地面的樹影恰好就能做為替代。假如地面夠平坦，在樹頂的陽光照射下，就會形成如圖4的效果。仔細比較，看看圖4的陰影分布是如何應用圖2的基底線概念。

陰影無所不在。觀察圖5中灑落在雪堤上的陰影，以及圖6中灑落在灌木叢和小徑上的陰影。比起風景畫中的其他景物，岩石最需要有堅硬的基底，才能凸顯其結實巨大。因此，以代表陰影的基底線將岩石與地面緊密結合，看起來便增添了重量感（如下圖）。

6

7

48

物體和地面的交界處對於整體構圖非常重要。圖A的畫面本身已經很有意思，不需要如圖B、C、D畫出具體的樹木、岩石和灌木叢。視覺元素擺放在哪個位置，重要性絲毫不亞於它本身<u>是什麼東西</u>。從藝術角度來看，好的構圖比繪畫主題重要多了！

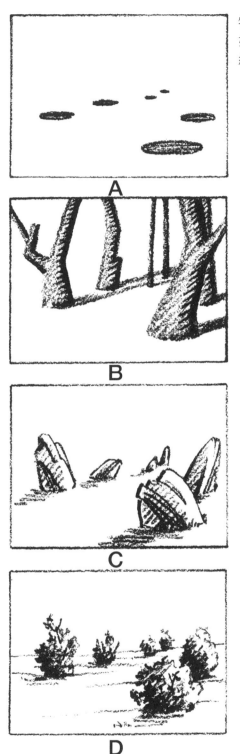

A

B

C

D

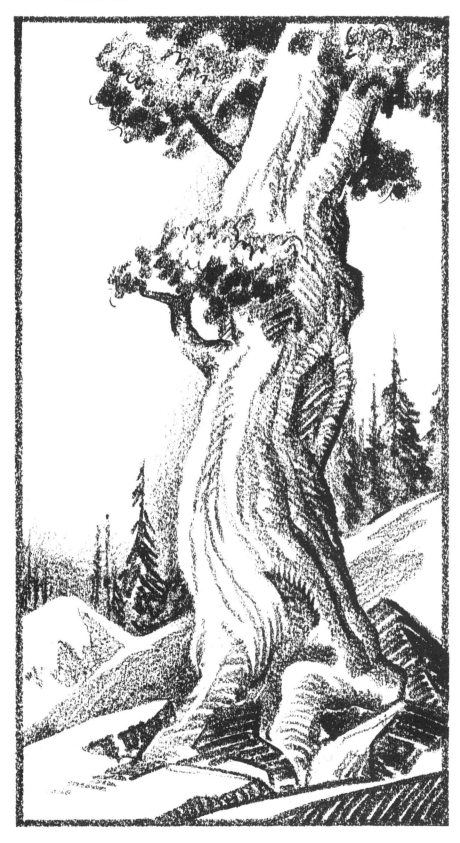

右圖中，立於嶙峋山頭的樹木終其一生扎根於裸露的岩塊中，其實它的根扎得比雨林的巨木還要深！盤根錯節的樹根緊緊抓住土壤，高聳的樹木因此得以抵擋狂風的不斷吹襲。觀察樹底的位置及其連接地表的方式，風景畫中具有重量感的景物，就需要如此穩固的立足之地。

圖5為淺色調。老舊的道路和樹木是很好的素描題材組合。圖6中深色細長的樹木將前景、中景與後景自然而然結合起來。由此可見，在前景布置一棵樹能為構圖帶來良好的效果。圖7稍微採用了跟圖5一樣的抽象畫法。月光照耀下，最好以剪影的方式來處理前景的樹木。圖8的湖岸線延伸在畫面兩端，岸邊的小樹連接起被橫亙水平線分割的區塊。圖9、10兩張樸實風景畫中的樹木相較之下可有可無。其實鄉間處處都有這些適合素描練習的豐富題材。記得，別執著於將眼前景色分毫不差地複製到畫紙上，請盡情發揮創意。抬頭看看，說不定身邊就有你想畫的風景呢！

1

掙扎生存的樹木

圖1中，A樹強健筆直；B樹像經歷過生死掙扎，最後仍難逃鬼門關。不過實際上，這兩棵樹不太可能出現在一塊。筆直的樹看起來生長良好，曲線卻不優美，但這點還是得根據不同的環境與情境才能下定論。如果你覺得把樹畫得太直了，試著讓它彎曲或是傾斜一些。

圖2，一棵沙漠灌木正在垂死掙扎，在兩旁括弧狀樹枝的前方有粗糙樹幹伸向天上的太陽，努力求生。本頁的兩幅圖都使用貝殼紋紙來描繪。

右頁的圖3和圖4採用鮮明的明度對比：淺色的樹和深色的樹。有時候白色樹幹搭配淺色地面，或黑色樹幹搭配深色地面的效果也很不錯。

2

3

4

5

6

7

8

9

10

樹的二十種畫法

這裡的二十張小圖是同一棵樹的多種畫法。毫無疑問，這些畫法都可行。有機會不妨多多觀察其他畫家的畫法。對於這二十種「風格」，不同人可能各有所好。

如果硬是把某種風格的樹木放入完全不同風格的構圖當中，看起來會極不協調。整張圖的表現手法必須彼此相容，畫面才會和諧。但這並不代表應該把穀倉或道路硬是畫得像樹葉或樹幹一樣。正確來說，以圖7的隨興風格為例，這棵樹應該擺放在風格相似的風景畫中。半抽象風格的圖16也是如此。

這些風格當中，有些緊密嚴謹、有些鬆散。一幅優秀的畫作看起來或許猛烈且大膽，但自有一套架構。再次提醒：別把樹葉一片一片單獨分開畫，建議以一大簇為單位，讓樹葉的量體層層堆疊。

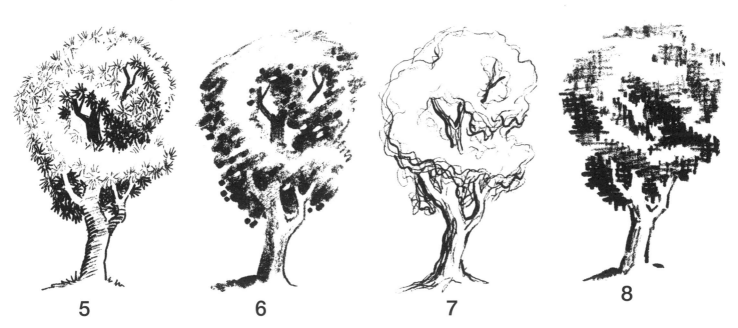

這裡的所有圖例幾乎都以深色樹枝去搭配淺色的樹葉或是樹葉間隙，並且在深色樹影中穿插一些淺色樹枝，對比之下饒富趣味。多數圖例的光源來自右上方。樹幹要畫的厚實、立體，樹葉則該疏鬆、通透。以上全部使用灰銅卡和硬質鉛筆（從2H到不軟於2B的筆芯，完成後以素描保護噴膠定型，避免碳粉掉落弄髒畫紙）。

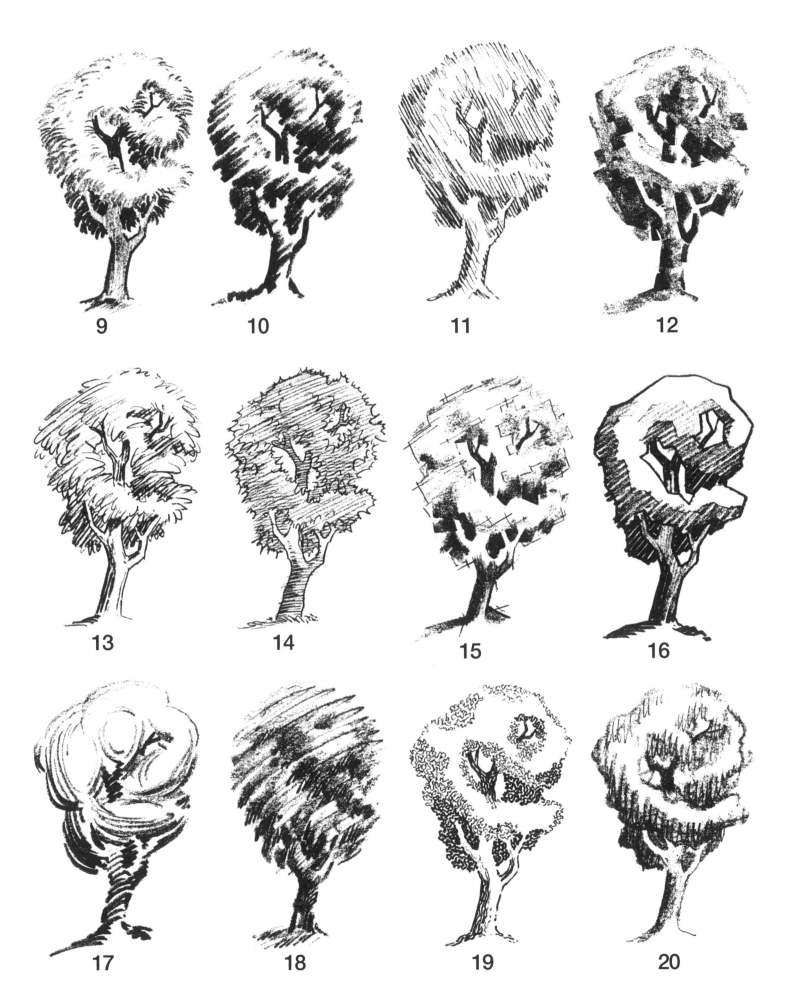

9 10 11 12

13 14 15 16

17 18 19 20

樹的各種面貌

下列絕大部分都是常見的樹種，少數可能是你我居住環境中的特有種。一般來説，畫家在意的是如何畫出常見的樹木，而不是鑽研林學成為園藝專家。野生樹木跟受到精心修剪、照料的樹木長得不同。樹的外貌也會因為樹齡、氣候和土壤而有所差異。這些樹木並不按照等比例表現，並列在一起的有些大、有些小。大部分樹葉都是使用鈍頭的軟質鉛筆來作畫。

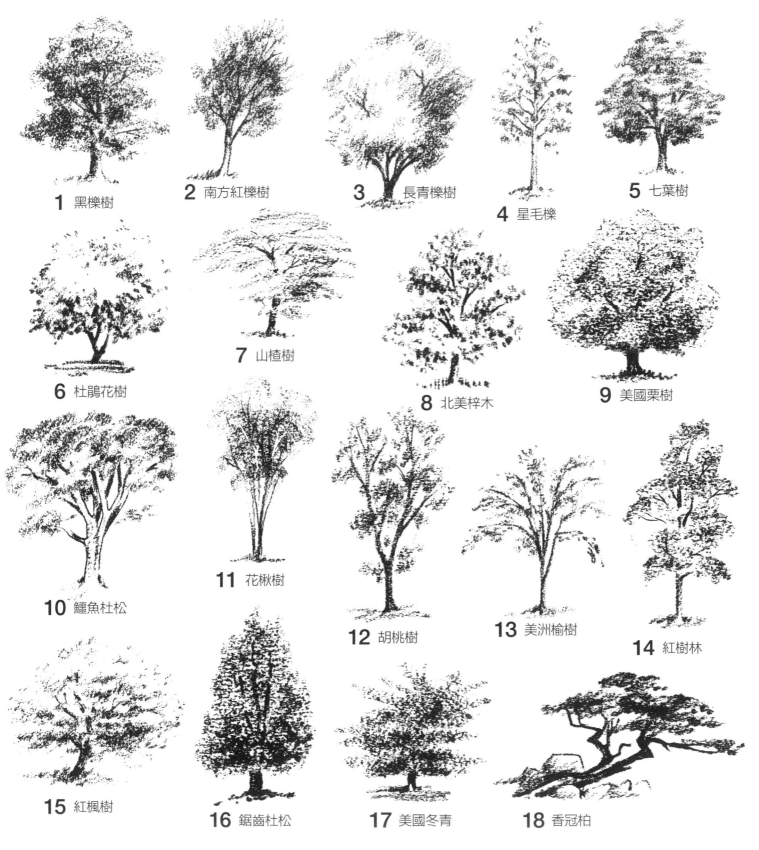

1 黑櫟樹

2 南方紅櫟樹

3 長青櫟樹

4 星毛櫟

5 七葉樹

6 杜鵑花樹

7 山楂樹

8 北美梓木

9 美國栗樹

10 鱷魚杜松

11 花楸樹

12 胡桃樹

13 美洲榆樹

14 紅樹林

15 紅楓樹

16 鋸齒杜松

17 美國冬青

18 香冠柏

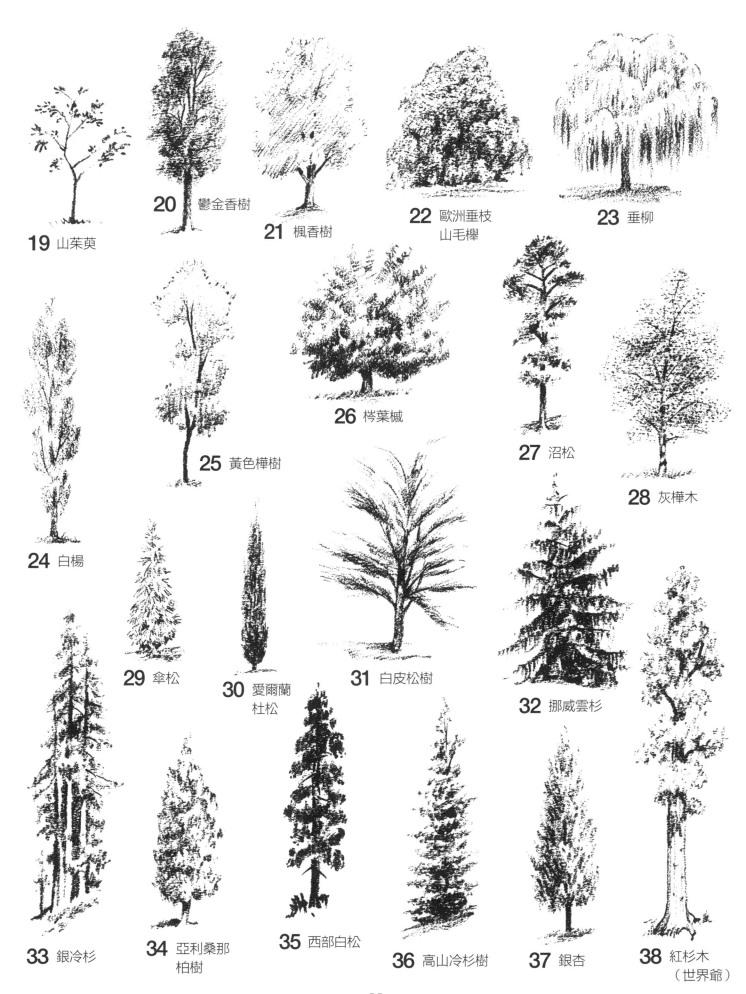

19 山茱萸

20 鬱金香樹

21 楓香樹

22 歐洲垂枝
山毛櫸

23 垂柳

24 白楊

25 黃色樺樹

26 梣葉槭

27 沼松

28 灰樺木

29 傘松

30 愛爾蘭
杜松

31 白皮松樹

32 挪威雲杉

33 銀冷杉

34 亞利桑那
柏樹

35 西部白松

36 高山冷杉樹

37 銀杏

38 紅杉木
（世界爺）

岩石邊角與表面的畫法

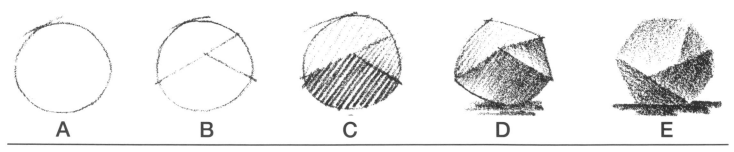

A　　　　B　　　　C　　　　D　　　　E

世界上任何稱得上「風景優美」的地方，必定有各式各樣的岩石。旅行札記或旅遊手冊經常以某些方式來特寫岩石。岩石的本質易於理解，因此畫起來很好玩而且不困難。有些石頭之所以呈完美的圓形，可能是因為已經在河床上滾動磨礪了數千年，或是受到了風化或其他外力侵蝕。

首先，如圖A先畫一個圓，不是完美的圓形也不要緊。接著如圖B，在圓中加入一個T字，方便待會描繪岩石上的堅硬邊角。雖然有些岩石只有圓潤的線條，但剛開始練習時，邊角比較有幫助，因為邊角與塊面能凸顯岩石的堅硬感。若要列舉世上質地堅硬的事物，肯定少不了岩石。此時我們已經有三道明顯的塊面，再於圖C中配置少許光源，形成三種不同的明度。接著將圖D的形體修飾得更像岩石。圖E中再加入第四道塊面。岩石上完全沒有一條曲線。觀察這些塊面和邊角是如何結合光影層次，形成有說服力的質感。

1　　　　2　　　　3　　　　4　　　　5

畫岩石絕對不能缺少「堅硬感」，所以應該多多練習描繪邊角。圖1是以粗芯扁頭鉛筆所畫的三道簡單線條。注意邊角位置，三種不同筆壓表現出三個塊面和堅硬的邊角。圖2使用同一枝鉛筆繪成，試著「感受」這裡的邊角。其餘圖例則使用一般的軟圓鉛筆。圖3和圖1相似，但線條較多；圖4有一些岩石般的塊面，觀察線條轉折的方式；圖5的岩石有凸有凹。許多岩石都有缺角，可利用加重筆壓和放輕筆壓來達成。

6　　　　7　　　　8　　　　9　　　　10

11　　　　12　　　　13　　　　14　　　　15

岩石或礦物的表面千變萬化。下次到田野或溪邊時，不妨多抓幾把石頭，將它們一字排開進行不同切面的描摹、觀察塊面與尖角的邊緣、尋找下凹和凸起的部位、檢視質地是粗糙還是平滑。然後畫下你感受與觀察到的東西。有些人可能會疑惑，到底有誰會在作畫時去注意一顆小小的石頭？其實，我們在巨大岩石上所看到的，幾乎與所有小石頭經過數百倍放大的樣貌如出一轍。

廣大的岩石地帶

接續前一頁，我們來看右邊的圖例，誰能保證這些高冷的山峰是描摹自高聳的山脈，還是手中的一顆小石頭呢？如果我們不說，你將永遠不會知道，這也意味著兩種都有可能。重點是，即使你不住在風景勝地也不必沮喪，畢竟就算無法造訪壯麗的戶外景色，在室內也能學習如何畫好美麗的風景。

數一數圖2的岩石構造有幾個塊面；如果不算最大的亮面，你至少會算出十來個。這個區域通常可以視為一整個塊面，但仔細看會發現不只如此，上面其實有許多稍微被陰影遮蔽的小塊面。與下圖的圓滑岩石相比，這些岩石顯得堅硬且稜角分明。

右下圖為外露於地面的岩層，有些是鬆動的獨立岩塊、有些則深埋於地下，從地底岩盤延伸至地表之上。儘管這些岩石看來圓潤，但仍有塊面，只是邊緣並不尖銳。岩石因為受到侵蝕或其他外力影響，而有不同形狀。儘管還有更多可能原因，但藝術家主要關注的始終只有岩石的外型。

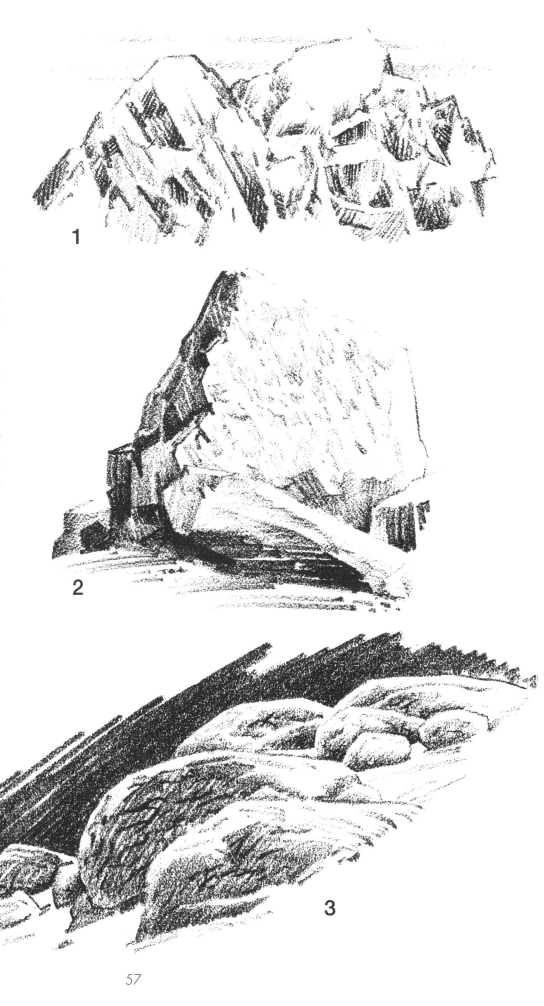

1

2

3

來一趟岩石寫生之旅

依據不同題材來挑選不同的素描紙，有助於快速掌握主題的樣貌，加上畫紙的價格不高，不妨多嘗試幾種。你可以隨身攜帶四、五種畫本，拿其中一本來作畫，其餘則墊在底下支撐。下面幾張素描不是在同一天、同一地點畫的，有些岩石是部分地區特有，所以格外引人注目，周遭可以再增添樹木和雲朵等等。現在就打開畫本一起來畫岩石吧！第一次出外寫生時，建議可以先以範圍較小的地點為主，避免太過寬廣的景色。經過多次練習，你會對岩石的構造愈來愈熟悉。建議的作畫步驟是：
1. 快速勾勒出大致的輪廓；2. 分成幾個區塊；3. 加入明暗變化。

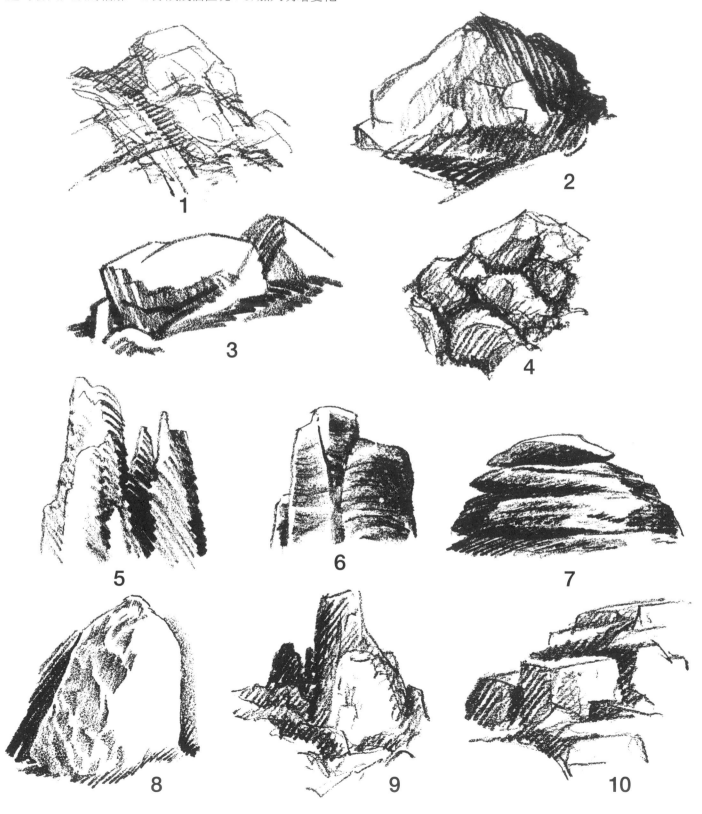

有限空間中的岩石繪畫練習

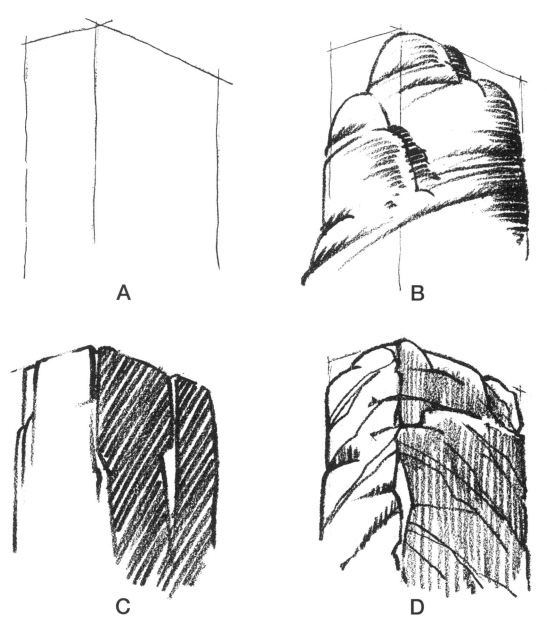

A

B

C

D

如果規定你只能在某個範圍（例如長方形）內描繪岩石，你能做到嗎？首先，你得先決定要畫哪一種岩石，接著用鉛筆輕輕勾勒輪廓，然後明確地畫出岩石的斷裂處和岩隙，最後決定光源的方向，加上陰影效果。當作畫者憑藉想像力、或描摹現實中的風景時，通常會想在畫面中多加幾塊岩石堆或巨石。雖然不一定會像這裡的箱子造型，但空間上仍會受限。因此，好好練習在有限的空間內描繪岩石！

11

12

利用一種岩石輪廓做多種變化

練習像左圖一樣畫一堆包含三、四塊岩石的輪廓線條。只要將面紙揉成一團丟在桌上、照著紙團的形狀在紙上描個三次即可。接著，找到塊面的位置，畫出它們的輪廓（如圖A1、B1、C1）。塊面的分布線並沒有任何特定畫法，但部分線條必須連接至最外圍線條的角落，但別誤將內部分布線連到鄰接石塊的邊角上。一個獨立物體的線條（如岩石、籬笆、建築物等）絕不能連到畫面中另一物體的邊角；所有物體都必須有清楚的區隔，至少有一部分，可以藉由將某物的線條隱蔽至其他線條後方的方式來表現。

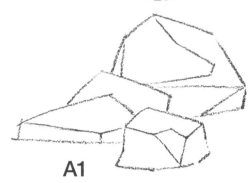

A1

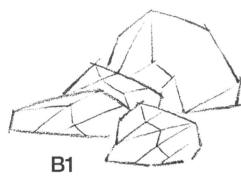

B1

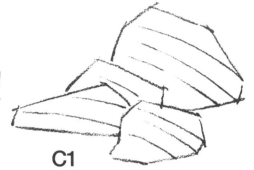

C1

大致決定內外塊面的位置後，再來決定光源和陰影的分布（如圖A2、B2、C2）。現在加上塊面陰影，讓岩石看起來更立體。岩石不會長得一模一樣，所以不要設限、多練習各種變化。

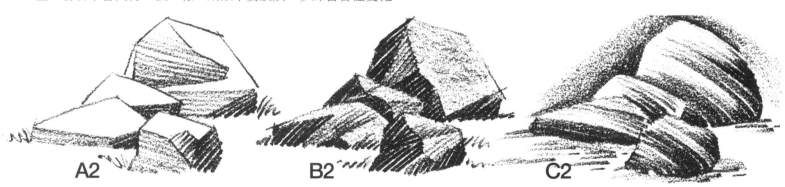

A2　　　　B2　　　　C2

在以岩石為主題的風景畫中，作畫者通常會加入其他對比素材，以強調岩石的堅硬。在柔軟的表面旁邊，硬實的表面會看起來更堅硬。右邊這張素描中，交織的樹幹與樹枝恰好能達到這樣的效果。雲朵、水面、土壤和沙子也都能凸顯岩石的堅定不移。一幅優秀的畫作，能使人彷彿實際感受畫中各種物體的表面、材質與質地。由於畫面中幾乎所有事物都是觀眾曾經接觸過的，因此他們能了解畫家真正的意圖。

以其他媒材創作岩石畫

有些類型的畫只要稍做變化就會變得有趣。不敢保證其他領域也是，但在藝術領域中，永遠不需要保持單調。在學畫過程中，我們的確偶爾會感到疲累和挫折，但只要做點不同的嘗試，像是挑戰不同主題或使用不同媒材，就能重燃熱情。

左圖是一幅毛刷潑灑畫。圖中高聳的岩石、薄霧和雲朵的處理，都是先將切割好的銅版紙模板釘牢，再以刀片在浸滿墨水的毛刷上來回刮動而潑灑出的效果。記得先墊上舊報紙再開始揮灑作畫，避免弄髒地板和桌面。正式作畫前，先在廢紙上小試身手，確保能灑出滿意的墨跡。毛刷上的泡沫可以直接刷在不要的報紙上。不要使用素描紙，應以有兩、三道硬質表層的紙張來作畫。拿一枝舊筆刷沾上橡膠膠水（遮蔽膠），塗刷在最後要留白的部位，

1

等墨水乾後撕去膠水層，墨跡也會一同脫落。圖中的道路就是利用這個創作技法。

沿著潑灑的墨跡，可以看到畫中細緻的筆刷痕跡。有時候可以利用筆尖「修整」灑出的斑點。此外，也可以用白色補筆顏料來遮住不要的部分。

右圖的兩座山頂分別立著火把。使用媒材有Prismacolor 935鉛筆、墨水和貝殼紋紙。黑色部分先畫，之後才加上鉛筆線條。仔細觀察圖畫中的明暗對比。

2

簡易的「扁鉛筆」素描

1

2

簡單的素描練習不必花費大把工夫，卻讓人收穫滿滿。圖1由數十條粗芯扁頭鉛筆的筆觸繪成。每一道筆觸都鮮明大膽，岩石看起來堅實巨大。看看這些筆觸是如何往其中一側集中，表現出岩石轉向的平面變化。圖2中第一筆畫的是山頂形成的天際線，再以Z字形畫出直向的折線（不要分割得太過平均），接著在正面山壁之間填入陰影。地平線愈靠近後方的垂直山壁、筆觸的幅度愈細，使整座山看起來格外高大。

3

4

5

圖3和圖4的前景有明亮的岩棚。在與暗部對比之下，明度較淺的岩棚往前延伸，放大了底下的峽谷。觀察圖3中在山岳斜邊加重鉛筆力道畫下的邊緣線，以及圖4中遠山表面的層層橫線。圖4的遠處岩石是很好的畫面素材，其頂部平坦、以半剪影呈現。圖5是以扁頭鉛筆由左至右蜿蜒繪成，首先從最上方（地平線）下筆，緊接著才是下方的其他山頂線。以上所有圖例都是虛構的風景。建議大家可以從野外紀錄、風景圖畫剪報中、或直接在景點寫生來獲取靈感。不過對於住在平原或是喧鬧都市中的人來說，親訪景點會比較有難度。圖5的前景與背景線條各自聚集，開闊的中景恰好在兩者之間提供了喘息的緩衝空間。

在小幅畫中創作山景

多做幾次簡易的練習就會有卓著的成效，因此本書常以這種方法來舉例。請參考右排圖6～10。許多很有潛質的學生之所以中途放棄學習繪畫，是因為一開始就想達到「曠世巨作」的境界，或是想創作精緻且完成度高的作品。這個美夢不會一蹴可幾，因此幾堂課下來，他們便嚴重受挫。雖然不可能每天都在昂貴的畫布上揮灑顏料，但如果不斷精進鉛筆素描，定能收獲豐富。用心練習小幅繪畫的人一定能從中得到啟發，進一步創作更大幅的畫作。

雖然圖11的風格比右排圖例寫實，許多資深畫家仍偏好以富含想像力的概念做為畫的起點。比起按下快門就能捕捉的攝影作品，繪畫往往歷久彌新。岩石和崎嶇的地表經常是主要的題材，它有一種自然的永恆感是建築物無法比擬的，畢竟人造物件總有一天會面臨崩毀。

11

12

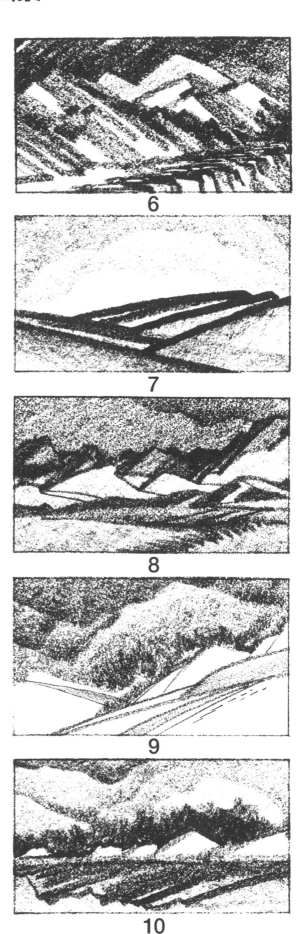

6

7

8

9

10

岩石的基本構圖

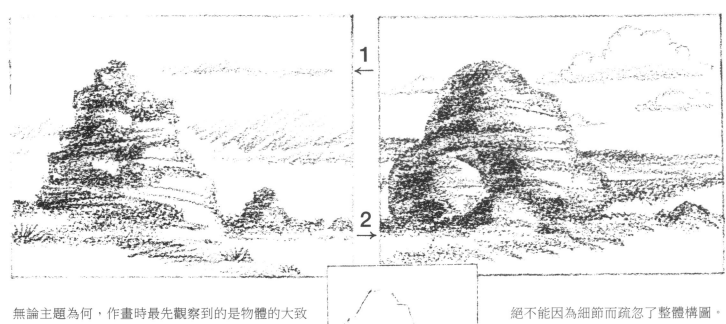

無論主題為何，作畫時最先觀察到的是物體的大致外觀。開始勾勒輪廓前（如右側小圖），應留意物體和框線的關係，或是物體在畫紙上的位置。

絕不能因為細節而疏忽了整體構圖。構圖完後，接著是增添景物的立體感。圖1、2的岩石各有暗面和亮面，而畫岩石最關鍵的一點，就是要有令人信服的堅硬感。現在我們就來想想該如何設計岩石上的裂痕。有些岩石的表面裂縫為水平走向（圖1、2）、有些是垂直走向（圖3、5），還有些兩者兼具（圖6、8）。在一整排長形的岩石風景中（如圖3），務必凸顯其中一塊或一群岩石，營造鶴立雞群的視覺。

3

有些岩石看起來像是裂開的巨大地表（如圖4），這主要是因水氣經年累月入侵岩隙，凍結後撐大裂縫所致。但我們在乎的是岩石的外貌，而非形成裂縫的過程。畫面頂端運用橫向的線條，裂縫處的線條則是沿著裂痕向下繪成。在以岩石為主題的風景畫中，加上些許坑洞和幾筆擦痕 做為收尾的效果很好。

4

有趣的岩石樣式

5

6

這是露天採石場一景的構圖，體會看看加上陰影的岩石裂痕是如何引導你的視線遊走在畫面之中。空間分割是一門大學問，如果忘了分割原則，不妨翻回本書的前半部複習。

圖5中垂直並列的岩壁之間夾帶著一道道參差不齊、往左右凸出的垂直裂縫。柱狀陰影主要使用垂直線條來畫，中間夾雜一些橫向的裂紋。圖7，在劇烈起伏的地勢上有圓形的岩石群，純白和深黑互相烘托。前景的樹叢與岩石形成有趣的對比。圖8是一面破裂成多塊的岩壁，表面的裂縫和痕跡經過大力斧鑿。陰影處的塊面是利用不同方向的筆觸交織而成。這樣的岩壁畫法，剛開始要先大致切割出塊面，再針對個別岩塊逐一修飾。過程中要兼顧高度和寬度，但最重要的，還是物體的<u>深度</u>。

7

8

1

2

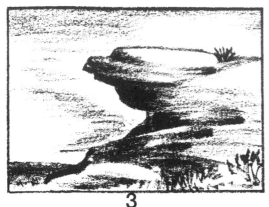

3

岩石，屹立不搖的創作題材

水會流動、樹會擺動、雲會捲動，沙土也會隨風飛動，唯有岩石獨樹一格、穩穩立於原地，彷彿將永遠停留不會離去。事實上，岩石終有一天也會被外力侵蝕殆盡，但在畫中它卻能永恆不朽。

每當看到路邊的石頭，不妨走向前，從不同的角度觀察分析它的樣貌，或許就能激發你的靈感。不管是巨塔狀（圖1）、山脊（圖2）、凸出懸崖的岩棚（圖3）、路邊不起眼的石頭（圖4），或是成堆的岩石（圖5、6、7），處處是可用的素材。

正因為我們看重的是岩石穩定不動的特質（被踢來踢去的小石子除外），創作時就應該好好運用這點為畫作增色，而不是反受其限制。好的構圖是首要任務，即便這意味著必須在原本構思好的畫面中移動上噸的岩石，也在所不惜。

4

5

6

圖5和圖7的岩石主要以線條刻畫而成，油畫有時也會運用同樣的技法。圖8中的岩石完全是以明度變化來表現，不用任何線條。線條、淡色和陰影可以組合使用，除此之外，沒有其他更能明確表現岩石的方法了。下次參觀美術館時，試著記下這些技法吧！

7

8

巨石

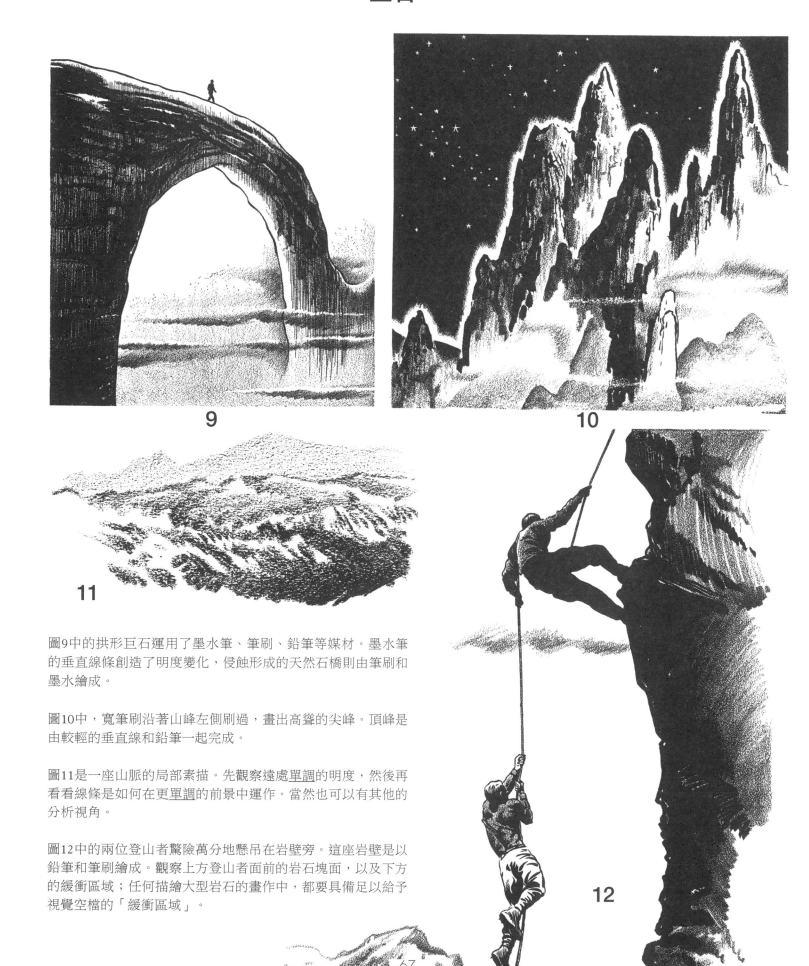

9

10

11

圖9中的拱形巨石運用了墨水筆、筆刷、鉛筆等媒材。墨水筆的垂直線條創造了明度變化，侵蝕形成的天然石橋則由筆刷和墨水繪成。

圖10中，寬筆刷沿著山峰左側刷過，畫出高聳的尖峰。頂峰是由較輕的垂直線和鉛筆一起完成。

圖11是一座山脈的局部素描。先觀察遠處單調的明度，然後再看看線條是如何在更單調的前景中運作。當然也可以有其他的分析視角。

圖12中的兩位登山者驚險萬分地懸吊在岩壁旁。這座岩壁是以鉛筆和筆刷繪成。觀察上方登山者面前的岩石塊面，以及下方的緩衝區域；任何描繪大型岩石的畫作中，都要具備足以給予視覺空檔的「緩衝區域」。

12

1

用 A–B–C 步驟
畫出綿延的山脈

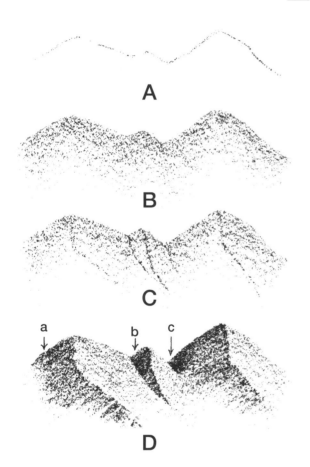

A

B

C

a b c

D

圖1的三條山脈都是3英吋（約7.5公分）長的炭筆線條。筆觸由左至右橫跨了素描畫本的前後頁（底下墊有足夠的畫紙）。在炭筆「遊走」的過程中，下端筆壓較重、上端呈漸變的效果。這張實驗畫，已經具備完整風景畫的許多要素。有時候山脈會以暗色的天空來襯托，而綿延的山峰之間則隔著籠罩著陰影的山谷。

若想即興畫一段山脈，最好不要單調地重複山脊線條 ∼∼∼∼ ；反之，應該凸顯山峰與山谷的、高峰與矮峰的差異 ∼∼∼∼∼ 。

當天氣變幻和時間推移，山脈的整體「氛圍」也會很不一樣。數數看圖1中有幾座山峰沐浴在陽光之中？或許這是因為雲層開了縫隙讓光線穿透的緣故。

現在把手中的書上下顛倒，畫面變成是淺色的天空襯托著深色的山脈，山谷間瀰漫著霧氣，山頂的顏色也變深了。這樣的景色實際上很常發生，有空不妨到山上一遊，親眼確認這些自然景象。

請看左邊的作畫步驟。A：輪廓已經有點意思，包括中、低、高三種高度的山峰。B：以炭筆塗抹出基本的明度。C：輕輕地勾勒出

接下來要上陰影的位置。D：添加完整的陰影效果。注意圖D中的a是漸層的陰影，b是鮮明的深色陰影，c則結合前兩者，從深色陰影轉變成漸層陰影。

圖2是一張速寫素描，使用6B炭筆和1/8英吋的6B圓頭鉛筆。畫面中有兩段灰色調的山脊與深色的前景，山峰左側加上了陰影。這樣的主題有各式各樣的畫法，你可以任意變化山脊的寬度、高度和深淺。試試看這個妙趣橫生的畫法，在此也鼓勵讀者多去山裡尋找相似的場景做為題材。

2

扁頭鉛筆的筆觸很容易激發觀眾的想像力。圖3僅以一種鉛筆繪成，畫面右側的高聳樹林是以筆尖沿上下方向作畫。筆頭如果鈍了，就在砂紙或廢紙上稍微磨一磨、或用刀片削尖。作畫時固然應該深思熟慮，但也別背太多包袱。小幅畫的優點就在於此（這張素描為原寸大小），若畫了五張都不甚理想，第六張或許就能成功。

圖4和圖5都是以粗芯鈍頭的構圖鉛筆繪成。再次強調，這些只是實驗性質的練習，目的是從小幅畫中感受各種可能性。大膽下筆能避免固守陳規。如果遇到瓶頸，那就試試不同的畫法，有助於釐清思緒。

3

圖6是一張抽象畫，有超凡飄渺的感覺。這張素描並非草率畫成，反而經過了仔細構思。作畫過程中，必須常常修整筆頭、保持尖銳，才能在粗面素描紙上畫出這樣的效果。這座山又是怎麼畫出來的？噢，這也可能是冰原或水晶山呢！這張圖充滿想像的色彩。千萬別忘了構圖的原則，假使如此，隨時翻回前半部去複習！

4

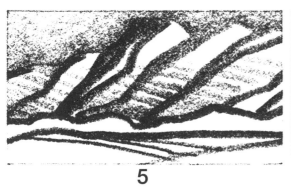

5

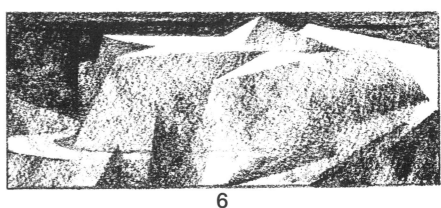

6

利用山峰進行構圖實驗

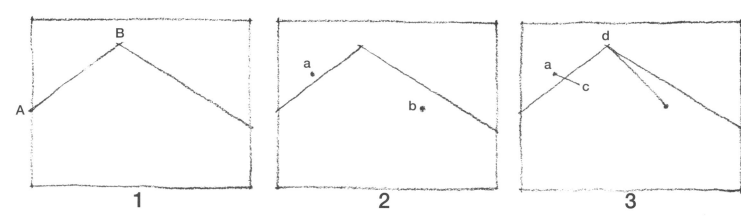

很多時候當學生想要創作，他們總是盯著眼前空白的畫紙不知從何開始。這裡的圖例不是為了提供特定技巧，而是解說到底該如何運用之前提到的構圖原則及其重要性。就讓我們從最簡單的構圖開始吧！在這個階段還無法預測成果，因為我們的目的是在沒有清楚的構想下描繪山脈的局部，而目前我們只知道山脈的兩端會在畫框的某處消失不見。

圖1： 我們在畫紙兩側不同高低處標示A和C兩點。然後在遠離畫紙中心的某個較高的位置標示B。把三點連成線之前，已經能看出這是一幅巧妙的構圖，因為整個空間被分割成兩個部分。連線後，這就是山脈的大致輪廓。

圖2： 在山脈輪廓線的上方和下方分別標示出a、b兩點，你可以自由決定這兩點的位置。

圖3： 從a點拉一條線到輪廓線以下，然後從b點拉線連接至頂點d。

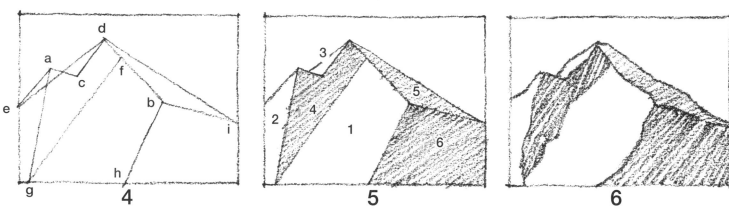

圖4： 在底邊標上g、h兩點，記得不要分布得太過平均。此外，在d-b線段上加入一點f。現在，仔細觀察這些新增的線條如何從圖3原有的幾個定點向外輻射。這個階段，已能稍微看出山脈的塊面分布情形。

圖5： 選擇其中一側塊面做為亮面（編號1-2-3），另一側為暗面（編號4-5-6）。這個時候我們可以就此打住，讓山脈呈現抽象感；或如圖6，加上粗糙的筆觸；又或者如圖7，添入更多細節、讓畫面更加寫實。

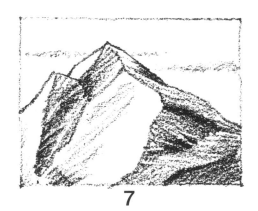

以上是建構山脈塊面的最基本方法。當然也可以如下圖的進階畫法，用炭條畫四、五個塊面，再以線條連接一座座山頂的尖角，表示山脈另一側也有同樣往後退的塊面一樣。

9

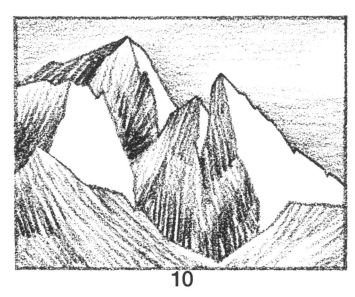

10

圖9是前頁圖1的改造圖，圖中的實線只是試水溫的草稿線，畫得時候力道放輕以便修改時擦拭乾淨。在實線的內側和外側增加許多點（別忘了空間分割時<u>要有變化</u>），再用虛線把端點連起來。圖10在山脈表面重重覆蓋粗黑線條，形成漆黑的塊面，凹陷處的深色和灰色跟亮面相互襯托。將亮部獨立出來，觀察其分布情形。

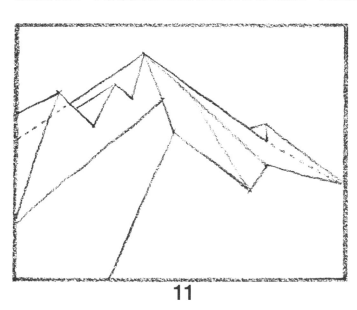

11

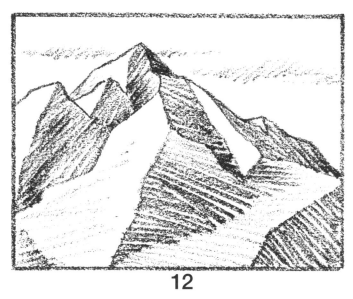

12

圖11是另一種畫法的嘗試，圖12巍然聳立的岩石結構即以圖11為基礎。右下方轉折的塊面正是引導觀者進入畫中的「入口通道」。若你有其他靈感，別被這裡的示範方法綁住。記得，你才是創作者，必須隨時掌握主導權。看看圖中大膽的鉛筆線條是如何營造出山坡的傾斜度。

抽象的山景

圖13使用4B粗芯扁頭鉛筆、6B細芯圓頭鉛筆和粗面素描紙。利用扁頭鉛筆的特性，將畫面表現得比較抽象。而這樣的抽象畫，可做為大幅油畫或壓克力畫的草圖。

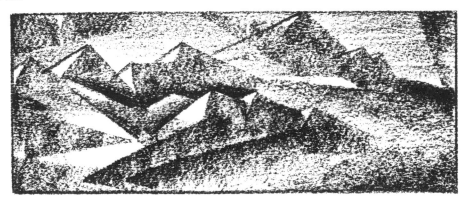

雲朵的簡易畫法

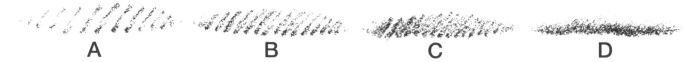

A　　　　**B**　　　　**C**　　　　**D**

假如你從來沒用鉛筆畫過雲，試試以下的練習：A：起始兩端線條稍短的隨筆塗鴉法。如果你慣用右手，請斜拿著筆像這樣畫 ∕∕∕∕∕∕∕；如果慣用左手，那就這樣畫 ＼＼＼＼＼＼。A圖的筆尖維持鈍頭。B：畫法同A，但線條間距較密。C：間距再密一點。D：除了更緊密的線條間距，下半部的筆壓還要再加重。

E

E以D為基礎來表現幾組不同的畫法，但是改以筆尖往上挑的方式作畫，讓雲的上半部出現羽毛般的漸變效果。

a　　　　　　　　　　　　　　　　b
1　　　　　　　　　　　　　　　　**2**

圖1：在a和b之間以上述的羽毛筆觸來回畫，筆觸上輕下重。
圖2：重複圖1，並以相同的畫法在上方畫一個較淺色的拱形，表示雲層的頂部輪廓。現在輕飄飄的雲霧也有了立體效果。

3

圖3：重複圖2的畫法，然後在雲層上、下分別添加中灰色的水平筆觸，表示天空中的大氣痕跡或是天空的顏色。現在一片雲朵便躍然紙上了。事實上，雲朵的陰影應該比天空的顏色淡，但為了方便在素描中表現，通常刻意畫成深色。無論如何，雲朵和天空的明度必定不同，否則兩者會難以分界。

4

圖4：基本上和圖3相同，只是雲層底部露出的陰影較少、較密、顏色也較深。作畫時，記得你畫的是一朵輕飄柔軟的量體。

5

圖5：這朵全黑的雲和淺色的天空形成強烈對比，通常這樣的雲看起來很平。黑雲的邊緣幾乎沒有光線穿透。雲的邊緣要畫得柔軟，堅硬的輪廓就留給岩石、木頭或地面吧。

圖6：雲層下方有一層光暈，可能是從雲朵背後
穿透的光芒，或是從其他雲朵、水面或物
體反射而來的光線。

圖7：雲朵外圍除了我們常說的銀色光暈，其餘
幾乎壟罩在陰影當中。雲朵在邊緣光暈的
對比下顯得很暗，這通常是後方的太陽、
月亮、或者明亮的天空所造成。

圖8：帶狀雲層的前端灰暗，上方和後方明亮，
底部沒有光線穿透。

圖9：塑形後的雲朵像是一顆球，在天空中很常見。

圖10：深色天空包圍著淺色調的雲朵。

圖11：以水平的筆觸表現雲朵，大氣痕跡和
雲朵彷彿融為一體。在雲朵下方加上
陰影，以凸顯其形狀和立體感。

圖12：這是一幅全憑想像力在五分鐘內完成
的素描。圖中的天空和雲朵皆以斜向
筆觸繪成，右上方有一條黑色的長雲
擋在白雲前方。天空使用鈍頭、1/8英
吋的6B炭筆，地面和水面則使用4B
扁頭鉛筆。請記得：一般來說，底部
接近水平狀的雲朵是最方便的創作題
材。這些積雲會在好天氣時出現，有
時候雲朵看起來就像是放在透明玻璃
櫃上一樣。

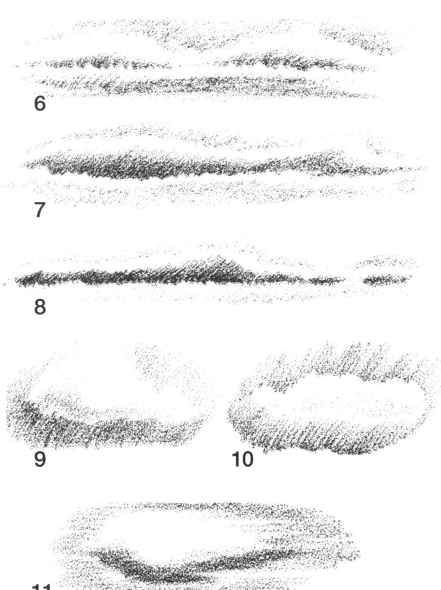

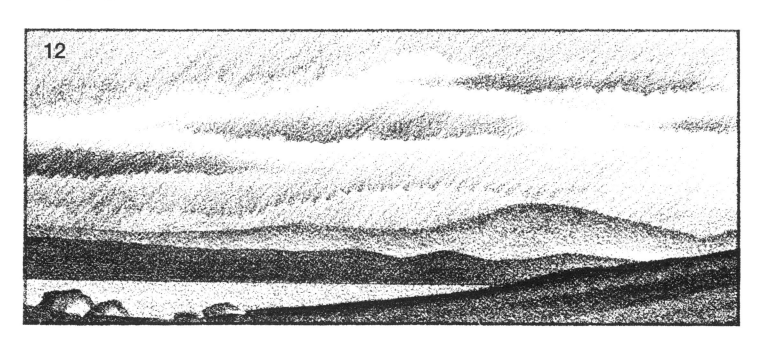

1

2

3

4

5

6

雲朵的畫法

雲的繪畫練習是一條無止盡的路。畫多了，你就會發現雲的偉大。我們生活在雲的底下，無所遁逃於天地之間。因此，在畫紙和畫布上好好發揮雲朵的魅力吧！

雖然天空有時候會晴朗無雲，但在戶外寫生時，畫家還是偏好有雲的景色。畫家通常會憑藉想像力，甚至改變整片天空的真實樣貌，以符合作畫需求。就算如圖1只採用漸層手法，畫面中最好還是不要留有太大片留白的天空；但反過來說，假設只有一小片天空，不增添任何效果也無傷大雅。

圖2示範了簡單的雲層痕跡，可畫成深色或淺色。把這樣的雲畫在山峰、建築物或樹頂後方的效果很好。

圖3可能是層積雲或是積雨雲，雲的分類對畫家來說不是重點。這種雲有特色又有魅力。雲層整體呈水平狀，雲朵時而消失、時而出現。請仔細觀察雲的明度變化。

圖4到圖6可能是高積雲或卷積雲。作畫時，最好能從角落展開，這樣畫也很適合用來描繪清晨或黃昏時刻的天空景色。雖然畫起來比較麻煩，但雲朵平行排開的一致感看起來很舒服。

圖4由深到淺的帶狀雲往外擴散。其實白天的天空不會出現深色的部分，但藝術上可以這樣表現，至少在黑白畫面中不是問題，若是彩色畫就需要斟酌考量。

圖5畫的是魚鱗狀的卷積雲，透過重複的短筆觸，持續增強筆壓，就能畫出這樣的效果。

圖6是在深色天空中排開的淺色帶狀雲，你也可以反轉明暗色調。這是天空中最美的一幅景象，畫面很戲劇化。雲朵由長短不一的筆觸組成，與圖4、圖5下凹的勺狀筆觸不同。

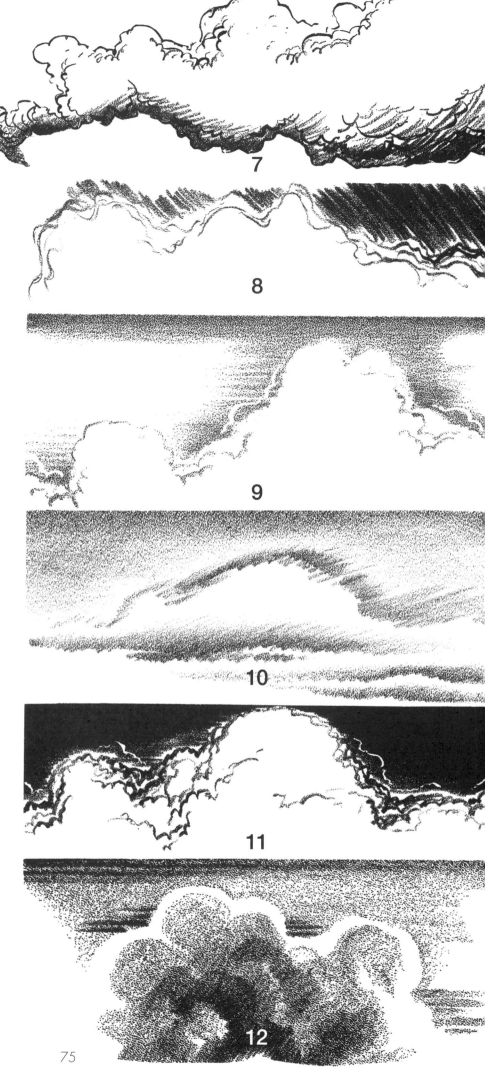

圖7是積雲的變化，與底部的陰影相輔相成。由於筆刷和墨水筆（使用黑色墨水）的線條較為硬澀，因此下筆力道要特別輕盈。注意雲團的畫法，有時候，比較保險的做法是避免小雲團包覆在大雲團當中。

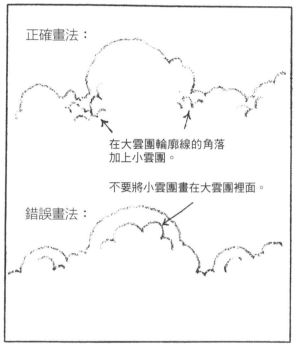

正確畫法：

在大雲團輪廓線的角落加上小雲團。

不要將小雲團畫在大雲團裡面。

錯誤畫法：

圖8的雲朵是以數條大致沿著相同方向延伸的輕柔線條所繪成，感覺像在空中漂浮。

圖9和圖11的雲朵邊緣添加了幾縷如髮絲般的鬆散線條。下筆要輕鬆、少量地畫。圖9的雲朵形狀在灰色區域的襯托下更加清晰。圖11的雲朵由隨興的線條勾勒出形狀，雲朵後方則是先有絲絨般的灰色過渡區，接著才是全黑的背景。尤其在多山的地區，積雲的底部會被遮住。

圖10是露出底部的積雲。有些積雲的底部非常平坦，看起來就像放在隱形的架上一般。

圖12的雲朵畫法比較粗獷，輪廓線以內有灰色的雲團，後方加上飄流的雲層痕跡。這樣的雲團看起來立體又有份量，幾乎可與厚實的地面互相抗衡。

雲朵的結構

市面上有許多研究雲朵類型的書籍，雖然都很有趣，但我們真正關心的是雲的畫法而不是氣象知識。雲朵的外形主要分成以下幾種：卷雲、積雲、層雲、雨雲。由於卷雲位於極高空，因此左圖中的卷雲看起來離地面非常遙遠。

簡單介紹一下這四種雲：

1. **卷雲：**高度最高，形狀像纖細的羽毛，而且局部雲體捲曲，有時會緊密並列或相互交疊。
2. **積雲：**現蹤在好天氣的日子，所以最常出現在畫中。積雲的上半部為拱狀或圓頂狀，底部幾乎平坦，可能是一朵朵的蓬鬆雲團。
3. **層雲：**距離地面較近，形狀相當一致，但底部經常模糊不清，有時會出現霧一般的雲層。
4. **雨雲：**體積巨大、四處擴散的灰雲，彷彿預示著大雨將臨。

毛卷雲

密卷雲

偽卷雲

層雲

卷積雲

高層雲

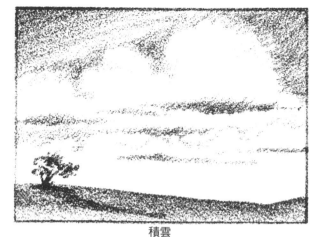
積雲

在雲的四族（families）中，總共有十屬（genera）雲：

高雲族　卷雲
　　　　　卷積雲
　　　　　卷層雲

中雲族　高積雲
　　　　　高層雲

低雲族　層積雲
　　　　　雨層雲
　　　　　積雲
　　　　　層雲

直展雲：積雨雲（從低處一路往高處發展）

比起知道正確的氣象知識，能夠挑選適合的雲種來幫助構圖，對藝術家來說才最重要（除非雲剛好就是畫面的主角）。舉例來說，斑駁的天空和斑駁的樹木絕不是適當的組合；若地面上有許多垂直物體，水平的雲層會是很好的選擇。地面構圖愈複雜，天空愈簡約愈好。雲朵往往位於背景，擔任輔助的角色。

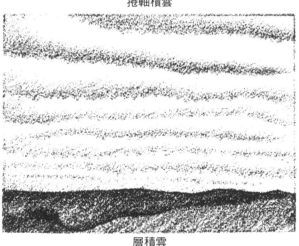
捲軸積雲

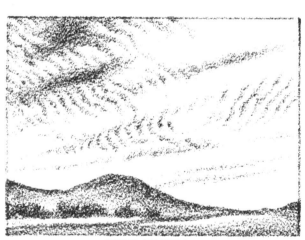
高積雲（波浪狀）

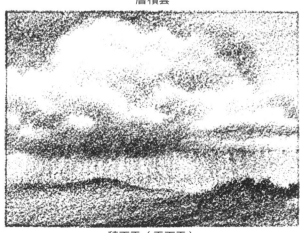
層積雲

高積雲（破碎狀）

積雨雲（雷雨雲）

1

2

日出與日落

若能學會以素描方式描繪日出或日落，換成其他媒材也會比較容易上手。事實上，只要能掌握黑白素描，也會顯著提升對於色彩明度的感受。使用特定顏色時，正確判斷明度的能力也會增強（明度是指特定顏色的明暗程度）。

圖1～4都是簡約風格。由於要將彩色轉化為黑白，所以兩個層面都會討論到。清晨的色彩與日落相比，總是比較純粹且清冷。在這樣的時刻，空氣中的灰塵量較少，光線也比較弱。然而在鉛筆素描中，黃昏時薄暮降臨與日出時暮光升起的場景都會遇到相同的問題，因為在這兩種微光景色中，要不是夜色尚未褪去（清晨），就是夜幕尚未降臨（傍晚）。太陽還在水平線之下，兩者皆然。

水和冰不僅能產生稜鏡效果，也能高度反光。由於雲朵是由水滴或冰晶、又或是兩者的組合，所以當陽光穿透時，光芒萬丈的景象教人屏息。雖然我們清楚知道日落與日出的場景有千百萬種可能，以下仍大膽向讀者提供四種主要的表現方式：

1. 成群的雲朵，部分破碎，部分呈Z字形連成一串（圖1）。
2. 呈捲軸狀或成層的雲朵，彷彿從遠處的某點擴散開來（圖2）。

5

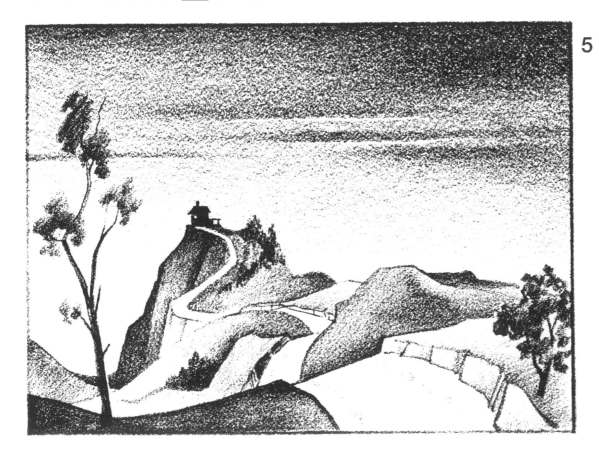

圖5是傍晚景致的創意素描。太陽才剛落下，天空仍綻放著紅光，道路也因此映照成亮色。比起繁複崎嶇的地形，天空反而維持簡約，雲朵也是水平的表現。

3

4

3. 成片的雲朵相連，大面積飄浮在空中（圖3）。
4. 條狀排列的雲幾乎與地面平行（圖4）。

使用彩色粉筆或顏料作畫時，這些形體的<u>底部</u>要畫得最亮，因為此時的光源（也就是太陽）還位在地平線<u>下方</u>。

圖6結合了圖2和圖4的表現技法：勺狀的平行雲層向下傾斜。圖7建立在圖1的基礎之上，但做了點修飾。圖8則結合了高雲族的密卷雲和中雲族的高層雲。日出時分，我們常能看見中層雲與高層雲共同交織出的絢麗景致。

再次強調，此時地面上大部分的景物應該要以剪影的方法表現。例如圖1的山丘、圖2的樹木岩石、圖6中的牛仔和馬、圖7的籬笆和燈桿，以及圖8的樹木。

天空瞬息萬變，所以進行日落或日出的寫生時別想一次就捕捉全景。正確做法應該是先迅速在畫紙上配置好空間，然後大致勾勒出主要物體的樣貌。雲的外形或許會持續久一些，但其微妙的「氛圍」分秒變幻。若將局部景物與細節先記在小張的素描本上，之後就能快速回想起當時對景物的觀察。

6

7

8

清晨和傍晚的天空

雲扮演著很重要的角色，天空的畫面中如果缺少它們就會失去應有的效果。右圖是一幅清晨場景。雲朵處於背光的陰影中，在天上形成一片剪影，雲邊鑲了一圈亮光。雲朵能大大加強日出和日落景致的華麗感。只要有雲，每天的清晨或傍晚就不一樣。整片或局部雲層的剪影是創造日出或日落的必要元素，因為背後強烈的光源會讓物體產生陰影。

許多新手常在白日場景中描繪俗艷、想像拙劣的日落背景。此時的前景物體如果改用黑色，來取代正午太陽底下慣用的綠色及其他亮色，或許會有不錯的效果。 只要多加練習，終能熟練日落景色的畫法。日出的雲層其實也有類似的問題：如果需要畫出太陽，記得太陽的顏色要比紙色深。因此，為了強調太陽的明亮感，最好在其周圍加上柔和的灰色，愈往外圈、明度愈淺，直到與周邊天空的顏色融為一體。請看右圖，不妨在太陽的最外圍加上白色的括弧形狀，凸顯其閃耀的光芒。

左圖畫的是一位老人眺望著夕陽西下。遠方的雲層使用Prismacolor 935黑色鉛筆，以傾斜的筆觸繪成。本頁的兩幅素描均使用細緻的貝殼紋紙、935鉛筆，以及2號貂毛圓頭筆刷和墨水。雲朵的白邊則使用白色補筆顏料來潤飾。

右頁是根據 A.J. Nystrom公司出版的《大氣氣象圖表》中收錄的〈雲層類型垂直分布簡圖〉修改而成。中央有高度標記，專業術語也改成容易理解的説法。雖然有些專家將雨層雲列入中雲族，但此圖標示的高度和位置比較彈性，沒有那麼精確。當然我們不必太認真鑽研雲的相關學問，只是熟悉了雲的類型，或許更能激發作畫的興趣。

雲層分布簡圖

35,000

卷雲
以冰晶形態出現，形狀有時像是馬尾。

30,000
卷積雲
排列形狀有如魚鱗

25,000
卷層雲
可能在太陽和月亮旁邊形成光暈。

有時會形如鐵砧

20,000
高積雲
形狀像是棉花團

積雨雲
雲體往縱向發展，
巨大如高塔或高
山，會帶來降雨、
大雷雨或冰雹。

15,000

高層雲
灰色或藍色的雲片，會導致太陽和月亮的光芒漫射。

10,000
層積雲
灰色或白色，形狀常呈捲軸狀或圓形。

雨層雲
形狀不定，會帶來降雨或降雪

5,000

積雲
會在好天氣時出現，上方通常為拱形，底部水平。

在遠處可能有雨帶

層雲
以霧狀散開，可能夾帶降雨、降雪和冰霰。

高雲族

中雲族

低雲族

地面

單位：英呎

81

背景雲層的戲劇化效果

過去幾世紀以來，許多偉大的藝術家如杜勒、達文西、米開朗基羅等人，都曾以耶穌基督的不同人生階段為題，創作了流傳千古的作品。而他們的畫作中，往往以風景為背景。例如本頁的兩張圖畫中，雲朵便扮演了十分重要的角色。

聖經中寫道，耶穌受難時天空發生了超自然現象。圖1天空的左上角獨占一方，畫面躁動不安，這般風起雲動的感覺，是以黑色油性鉛筆在粗面水彩紙上繪成。雲層邊緣以白色顏料修飾，便有了反光效果。由於水彩無法附著在油性的畫面上，所以建議將筆刷沾取水彩顏料，在肥皂表面捻抹一下，再開始作畫。

1

2

圖2的概念完全不同。畫中以傾斜的筆觸從右上往左下勾勒出翻湧的積雨雲。紊亂且聚集的雲團以深色的隆起來表示，看起來洶湧起伏。圖中的十字架以90度直角與天空交會，更凸顯雲層的湧動。請好好觀察這些鉛筆筆觸時而相依、時而相疊的層次感。本圖使用的工具是Prismacolor 935黑色鉛筆和紋理中等的貝殼紋紙。

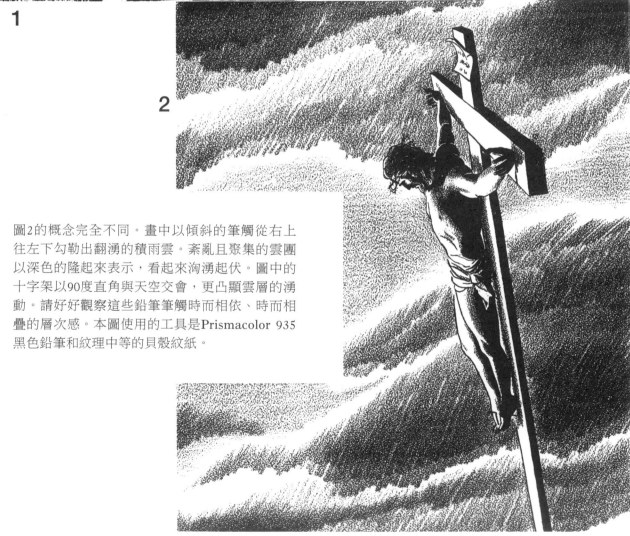

3

給我勤快點，
我會一直在這
裡緊盯著你。

雲景經常需要以特殊的畫法處理，但無論是什
麼方法，都必須讓天空與地面有所連結。本頁
的四張小圖各自展現了不同的表現手法。圖4
是一幅社論漫畫，背景雲層的漸層效果從畫面
一側切向另一側，將畫面一分為二。在這種情
況下，若前景中有東西能打破這條分界線，效
果會非常好（以這張圖來說，就是戰神頭上那
頂頭盔）。

5

半抽象的天空

6

7

雲的其他特殊效果

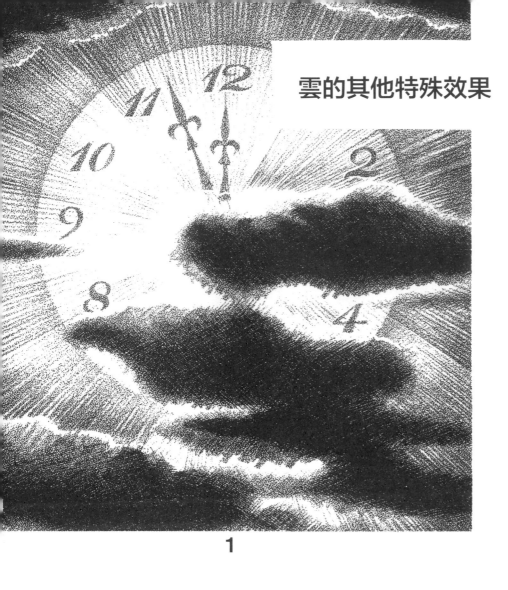

1

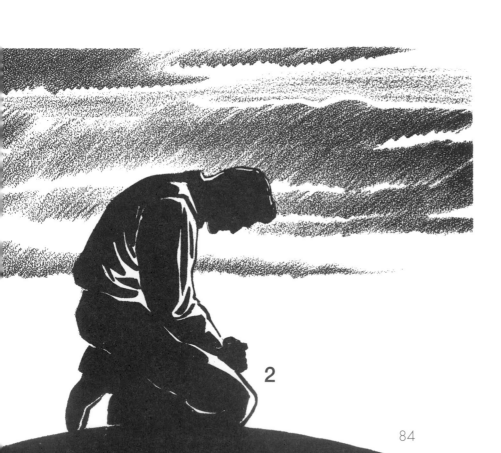

2

圖中黑暗雲層飄到巨型時鐘前方，是先以 Prismacolor 935黑色鉛筆打底，再疊上用細緻墨水筆畫的網狀線來加深陰影。接著在有需要光暈效果的位置以白色顏料來加強。這幅素描是在細緻的貝殼紋紙上繪成。假如把後面的時鐘替換為月亮，也適用同樣的手法。

雲層後方光芒的藍色鉛筆筆觸創造有如光線穿透的感覺。你可以在時鐘的中心釘入一顆圖釘，將尺的一端固定在圖釘處，另一端則自由在紙上轉動，並以藍色鉛筆沿著直尺畫線，線與線之間要留有間隔。其實風景畫鮮少使用這個做法，然而若想表現來自一般光源光芒萬丈的景色，如此創造的光線輻射看起來既自然又有說服力。藍色鉛筆畫完線之後，再改用Prismacolor 935黑色鉛筆。像這樣事先打底稿再描線的方式，可以確保作品讓人留下深刻印象。

下圖中，半剪影人物的背景雲層統一以傾斜的筆觸繪成。工具同樣是935鉛筆和貝殼紋紙（細紋和中紋皆可，不用粗紋）。雲邊同樣以些許白色顏料添加光暈。

圖中的雲層整體上保持水平，明度由淺色、輕如羽毛的筆觸趨向深灰色。使用935鉛筆的好處在於，即使不用素描保護噴膠，作品也不會掉色。但是935鉛筆的筆跡不如一般炭筆容易擦掉，若想修改，建議塗上薄薄的白色補筆顏料，乾了以後再重畫。但如果白色顏料塗得太厚，貝殼紋紙的表面紋理可能被填平，導致後來新的筆跡很像是畫錯了一樣。

形塑雲的立體感

圖3是在紋理中等的水彩紙上繪成。巨大的雲層扎扎實實地填滿整片天空。仔細觀察雲層與球體的立體表現。這座自由女神像是以筆刷與墨水繪成,然後再以935鉛筆來刻畫細緻的色調變化。

觀察圖4中「沉思者」背後的天空及其底下的地球。仔細看看投射在地球周圍和雲朵下方的小塊陰影,是如何讓雲朵看起來正在飄浮。圖5也使用了類似的技法,投射於山峰的陰影讓縷縷雲絲浮動了起來。圖4的作畫步驟如下:1. 在地球上畫一道灰色長條區塊做為雲朵 2. 加深雲朵的底部 3. 以白色顏料在雲的頂部邊緣加上光暈 4. 最後在地球表面畫上雲的陰影,陰影要稍微彎曲,才能貼合地球的圓弧表面。現在,感受一下雲朵和地球之間的空氣感。

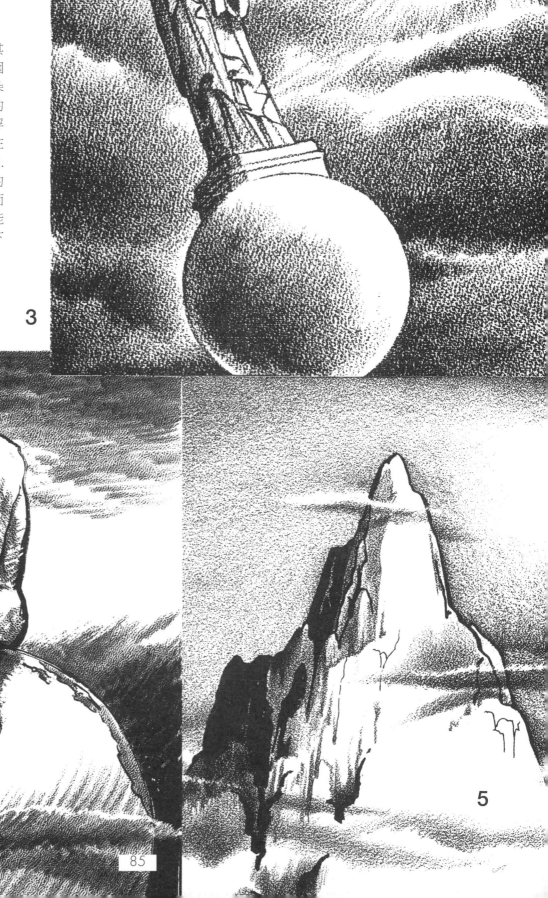

3

4

5

月色場景

1

2

3

4

幾世紀以來,人類一直都為滿月散發出的神秘氣息深深著迷,然而捕捉月夜景色常是未竟之願。你可能翻閱了許多藝術甚至攝影書籍,但卻連一幅月夜美景也找不到。雲造就了美麗月色,但雲朵游移不定、不可能等相機曝光完畢才離開,因此能成功捕捉月景的創作者屈指可數。

沒有其他角色陪襯的月亮,看起來單調且魅力大減(如圖1)。月是如此皎潔明亮,使得空中任何亮光都相形失色。然而,光靠紙張和油畫畫布或一般的作畫工具,還是無法媲美明亮的月色。因此作畫時要謹慎使用白色顏料來凸顯月光。而像窗玻璃或水之類能高度反射光的表面,也可能有等同於月光的效果。(如圖4和圖8)

簡易的作畫步驟

A

B

C

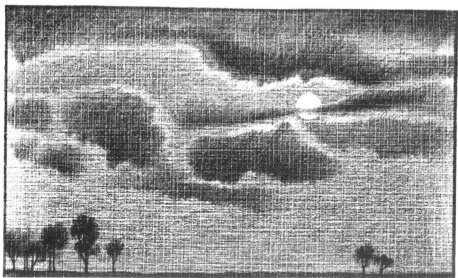

5

上面三張圖提供了月夜景致的畫法。圖A,使用粗炭條將整片畫布塗黑,製造「夜晚」的灰黑感,再噴上固定膠,等畫面晾乾。圖B,使用4B或6B軟鉛筆,隨意地畫出雲朵形狀。薄雲層顏色較淺,厚雲層則要加深陰影,然後再噴一次固定膠。圖C,用適量白色補筆顏料畫出月亮所在,再斜拿筆刷、點綴少許白色在雲的邊緣。

6　　　　　　　7　　　　　　　　　　　　　　8

月光場景和日落與日出時一樣，都需要將地面物體以剪影、或黑得接近剪影的方式處理，以凸顯月色效果。地表的形貌應保持簡約，不宜太過搶眼，因為天空中的雲彩和月亮才是整張圖的重頭戲。一般來說，最好能以厚實的地面物體來平衡畫面的焦點，也就是空中的月亮（參考圖3、5、8、9）。這兩頁圖例使用的布紋紙（萊妮紙）、炭畫紙、或畫布的表面紋路若與邊界平行，畫起來效果會更好（不像圖7的斜紋）。

下次滿月時，出門欣賞一下月色吧。當明月高掛、夜空明朗，高空飄浮的很可能是卷雲，而月亮周圍成團的雲朵則可能是高積雲。若月光變得模糊，肯定是被高層雲給遮住了。如果雲層增厚、周圍散發出銀色柔光，很可能是濃密的積雲恰好飄過。

使用彩色描繪月色時，盡量保持單一色系（以同一顏色的不同明度來作畫，通常會使用藍色）。如果使用其他顏色，不要畫得太鮮明；主要內容以設定的主色作畫即可。日光讓色彩顯得鮮豔耀眼，月光反而讓色彩趨於黯淡。

9

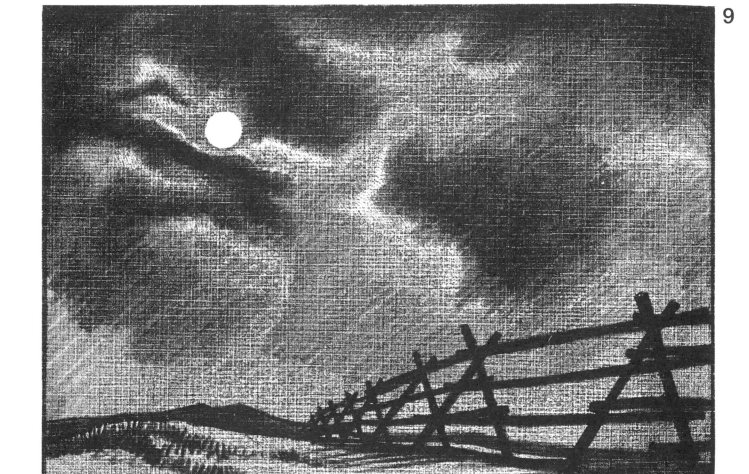

1

強風

風景畫中有許多方法能表現風。一般在油畫、蛋彩畫、壓克力畫和水彩畫中，代表風的速度線並不會出現，而是透過彎曲的樹、飛舞的瓦礫、俯身的人物等跡象來展現強風吹襲。事實上，風是隱形的，就算颳起陣陣狂風，你頂多也只能看到瀰漫的灰塵和煙霧，而非風本身。

圖1使用筆刷、墨水筆和鉛筆。巨木頂端的樹枝被風吹得蜷曲起來，而粗壯的樹幹卻與風向垂直，展現其穩固與堅毅，如果換成小樹的話很快就會被吹倒。畫中的風以鉛筆和墨水筆線條來表現，線條密集的區域再以白色補筆顏料稍做修飾。

有些人只用墨水筆來畫風的線條，等墨水乾後，還可以用尖刀刮除不要的墨跡。無論如何，這些線條必須互相平行，否則風的力道會削弱許多。

風與雪

圖2，雪片夾雜在風中、與風向平行。這是一幅冬日夜晚的場景，注意看，華盛頓的側臉和黑暗的背景形成對比，交握的雙手則被周圍的光亮烘托得鮮明。有時候畫中的某個部位可以「光暈」效果來凸顯，像是華盛頓的雙手，或圖1中的男人。此外，若想創造強烈的對比效果，可在物體的邊緣加上暗色來凸顯，如右頁圖3拿破崙背後的灰色陰影。

圖2中代表風雪的線條雖有些微彎曲，但角度依舊相當鮮明。繪畫的最後一項步驟，就是加上白花花的翩飛雪片，來對比淺灰及深黑色的背景。

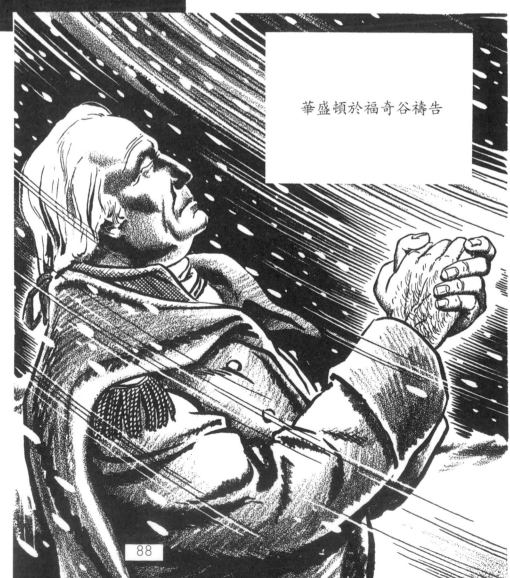

華盛頓於福奇谷禱告

2

向上颳的風

圖3從頭到尾都以鉛筆繪成（使用935鉛筆和貝殼紋紙）；圖1、2、4則是以鉛筆打稿、再以墨水筆或筆刷描線，或純粹以墨水筆創作。圖3中，向上颳的強風是在灰色背景上，以白色補筆顏料大量勾勒線條而成。

拿破崙腳底下的岩石表面有些凹痕與擦痕，畫法請詳見第64頁底部的說明。人物身形外圍的陰影是以對折成半的 Korn No. V Copal 平版畫蠟筆繪成。首先沿著身形輪廓加重筆觸，接著往外塗抹、形成發散的效果。輪廓內部的筆觸急停，不要接觸到輪廓線，以加強對比。風的線條則留到最後才處理。

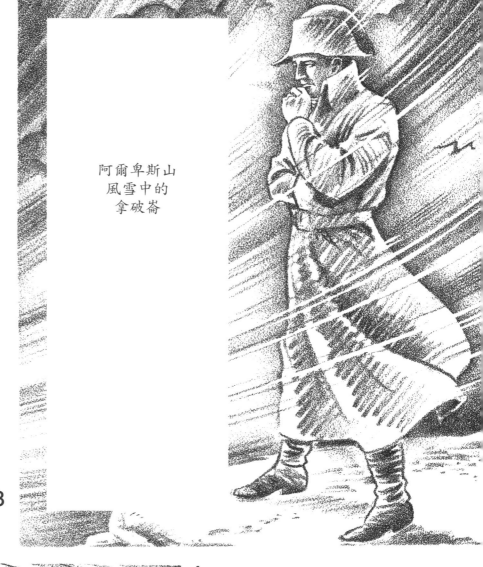

阿爾卑斯山風雪中的拿破崙

3

4

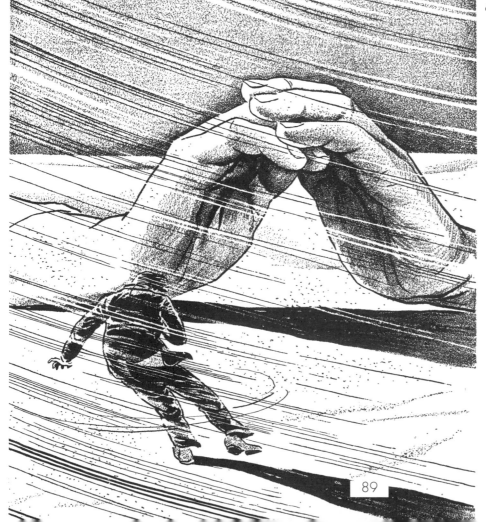

風吹沙

圖4是一幅沙漠場景，有個男人正奮力想走到巨手下方躲避強風的侵襲。傾斜的人體有助於凸顯風速的強勁。風速線條的密集程度可以自由決定，不需要像做表格一般有固定的數量，但要有技巧地分配線條，這裡多、那裡少，或是這邊密集、那邊鬆散。

任何鬆散或柔韌的物體都會隨風飄動，例如髮絲、衣襬或褲管等。圖1和圖4的風勁最為強烈，其次是圖3，圖2描繪的雖然是暴風雪場景，但相較起來，風勢則溫和許多，從髮絲與衣服隨風擺動的程度可以看得出來。

水中倒影

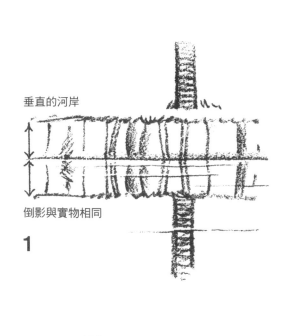

直立的柱子

後傾的柱子

前傾的柱子

e

c

a

b

d

f

倒影較長

倒影較短

倒影與實物相當

3

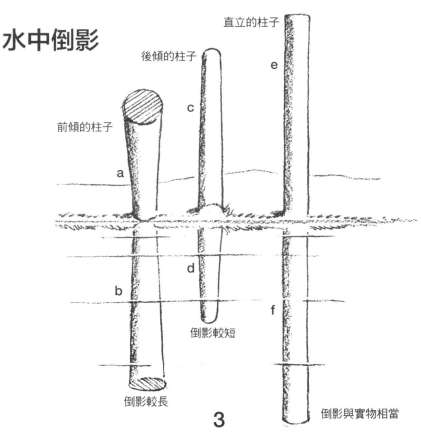

垂直的河岸

倒影與實物相同

1

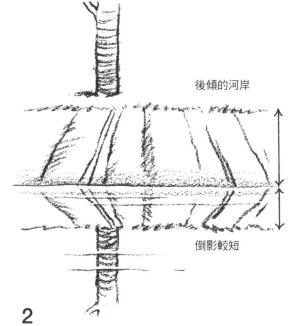

後傾的河岸

倒影較短

2

本書反覆強調藝術創作不該過於依賴實物。不過實物還是能做為參考、或是靈感的泉源。假如你想描繪岸邊的倒影，就必須考慮河岸或是岩石的坡度。比較圖1和圖2，不同坡度的差異一目了然。河岸通常會有坡度，若河岸完全垂直於水面，水面將不會出現倒影。

圖3是當視平線高於水面時，在正常距離下看到的畫面。其實畫家很少採取與水面同高或低於水面的視角來作畫。圖3的a是一根直立的柱子，看起來稍微向前傾，若再往前，只能看到柱頂；如果放平，柱子則會與水中的倒影重疊。若將後傾的c柱子平放，整根柱子會完全消失在畫面中。當然我們也可以選擇將柱子往兩旁傾斜。濱水地區常可見到柱子或是電線杆，可說是很好的風景畫素材。

注意圖4中的三個倒影：人物、船槳和船隻。船尾幾乎沉入水中，船頭高高翹起，但船頭的倒影卻往下沉。圖4的水面微微波動，不像圖5一樣風平浪靜，因為圖4的倒影有擾亂的痕跡，而兩者的倒影都有條紋從中穿過。在此，條紋代表的是水紋而非流動的空氣。圖5中的房子很靠近河岸。練習在一張薄紙上描摹房屋，然後將紙面往河岸下方一貼，用指尖摩擦紙背，就能完成倒影的輪廓了。不過這個方法只適用於直立、而不是經過透視法前縮的物體。

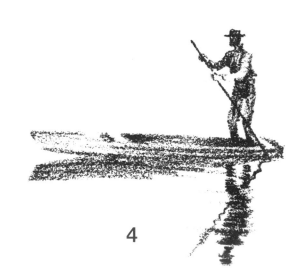

4

5

不同情況下的倒影

圖6中一艘古老的大船航行於平靜無波的水面上。從各方面來說，以下的人物倒影範例可視為這艘大船的替代品。如果倒影中出現白色，反而會使周圍水面的色調看起來較暗而凸顯倒影。船尾是白色，當水面起波瀾，倒影上就會出現破碎的白色（平行線條）。這種情況下，倒影的底部會變得比較長且破散，因為水面不再平滑如鏡，而是如破鏡般形成許多反射表面。

以下幾組簡單的素描畫的是一個男人站在水岸邊。A：水面稍有波紋，但不到波瀾起伏的程度（被風吹過）。B：水面平整無波。C：水紋平行往岸邊流動。D：水面被強風吹亂，幾乎顯現不出倒影。E：只有一部分水面被風吹出波紋（通常發生在寬廣的水面）。F：湍急水流破壞了倒影（通常出現在小溪而非湖泊）。

6

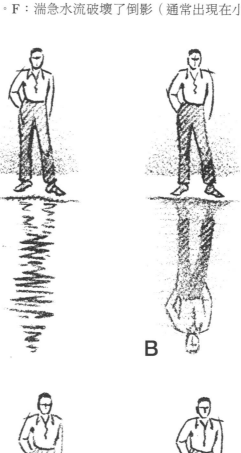

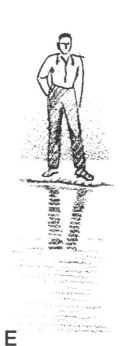

A B C

7

「湧動」的水面能形成相當好的倒影。鉛筆線條不要完全平行，最深的倒影線要與船底的寬度相當。

D E F

水面的畫法

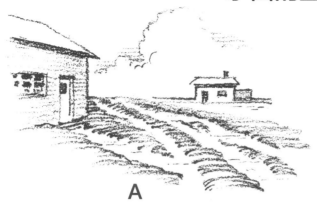

A

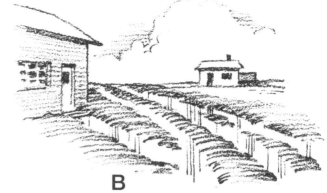

B

很多優美的風景畫中都包括水面的倒影。接下來的四頁，將利用簡單的素描圖例來說明相關的繪畫原則。上圖A的道路是以<u>水平線條</u>來表現乾燥感；圖B的道路則以<u>垂直線條</u>來表現，使得同樣的場景看起來潮濕不已。若再加上一些浸入水中的物件（如車輪、籬笆或涉水而行的小孩），這些道路就會變成水溝。在線條素描中，無論是打了蠟的地板、潮濕的道路、晶亮的桌子、光滑的冰面等，都可以用垂直線條來表現。

圖1包含兩片不同色調的剪影，後方的塔樓高於前方的樹，但在倒影中，高塔卻比較矮。塔的位置愈往後、倒影就愈短，直到消失不見。靠近岸邊的水面有波紋，儘管只是<u>一條</u>淺色的波紋，也能創造很好的效果。

1

2

圖2中，遠方的水面被風吹拂，激起了陣陣漣漪，導致森林和小島的倒影都無法顯現。靠近我們這一側的水面平靜，所以倒影比較清晰，甚至連最左側高聳樹木的樹頂也完整倒映水中。由此可知，水面的變化能透過倒影來表現。當然我們也可以反轉上述情況：水岸有清晰的倒影、山峰的倒影則變得模糊。再次強調，倒影中可以添加一兩條掠過的波紋，將倒影切成好幾截。

水坑與倒影

3

圖3街道上的水坑中,因為使用了數條垂直線畫出背景的電線杆或門廊而顯得濕漉漉的。這裡的祕訣正是以重複的<u>垂直線</u>來表現主體的倒影。

4

圖4中有三種不同質地的物體,堅硬的岩石(稜角分明的邊緣與傾斜的岩石塊面)、柔軟的泥土(半圓形的團狀凸起),以及倒映著岩石的潮濕水坑(以垂直的線條表現)。無論乾淨或骯髒,只要水面平靜無痕,都能顯現出倒影。水平的水面竟然是以垂直的線條來表現,實在很不可思議。靜止的水面或靜靜流淌的水流表面總是平穩無波,所以必須把這種狀態表現出來。

夜間的水面倒影

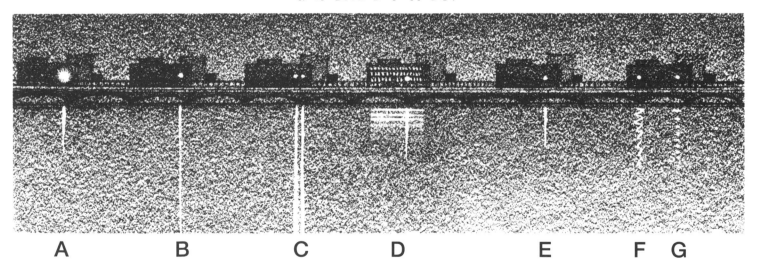

A　　　B　　　C　　　D　　　　E　　　F　G

這張圖的用意在於幫助我們討論夜間倒影的通則。在平靜的水面上,倒影會是什麼樣子呢?A:若霧氣瀰漫,光源處的光線會擴散,但倒影比較短。B:假如我們站在光線的對面(如河岸或湖岸的對面),倒影會延伸到我們腳底,而且不會偏斜。C:來自兩個鄰近光源的兩條倒影一剛開始彼此平行,當距離拉長,倒影間的水流變淺,倒影可能因此交融。D:建築物燈光形成的一大片倒影(取決於光源的密度)被來自單一光源的光線倒影所截穿。E:從愈高的地方觀看,倒影的長度愈短。如果從山頂上往下看,其倒影將更短(和圖B相比)。F:微弱的水面波紋使倒影形如螺絲釘。G:擴散的水波或平行的波紋會使水面出現像被貫穿、或呈點狀的倒影。若有機會,請仔細觀察倒影的各種變化。

燈塔與水面

左圖名為「迷霧中的海岸」，是在貝殼紋紙上利用毛刷潑灑手法和鉛筆繪成。首先將適量墨水倒在不用的舊毛刷上，接著用刀刃以削切的手勢摩擦刷毛，將墨水噴灑到紙上。接著以Prismacolor 935黑色鉛筆畫出圖中的暗色部分。最後以2號圓頭水彩筆沾取白色不透明顏料來添加亮部。使用噴灑技法時，切記先在廢紙上稍做練習，並在周圍鋪上報紙，避免弄髒桌面和地板。

上圖是另一座燈塔的場景，同樣使用貝殼紙，但改用筆刷、墨水和935鉛筆。描繪如燈塔光芒般的漸層效果時，最好從光源處開始、讓顏色漸暗，最終融於以鉛筆與墨水交織成的黑暗之中。

左圖名為「失敗光芒」的素描作品使用了墨水筆、筆刷和墨水、鉛筆。注意水面的深淺分層。遠處的浪是以墨水筆繪成；近處的浪則使用筆刷。此外，仔細觀察岩石與船身旁邊的白色浪花。高聳岩石的前後都有雲層漂浮，這部分是以鉛筆在岩石中段水平地作畫，再以不透明白色顏料加上雲絲。

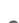

94

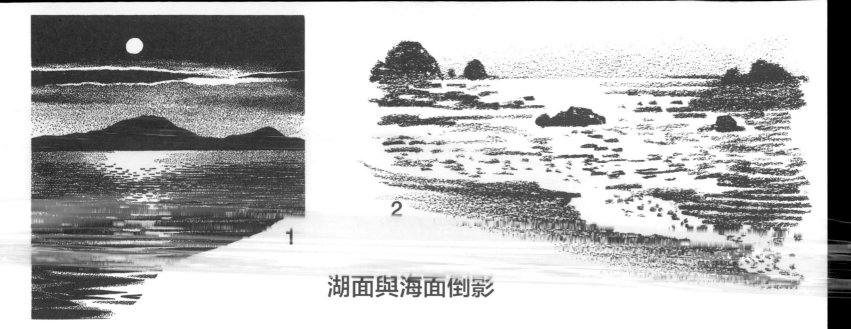

湖面與海面倒影

水面的光線倒影有許多種畫法。圖1中，遠處水域的細密橫向筆觸使用的是筆毛收尖的2號圓頭水彩筆，近端水域的筆觸加寬。月光倒影的兩側首先使用935鉛筆在貝殼紋紙上畫出陰影效果，接著沾取些許白色顏料，在海域中央添加一些較寬幅的白色條紋。氣流與微風都會影響水面的狀態，因此有時並不會由後往前形成完整的倒影。圖2中，空中的耀眼月光（或日光）映照著海潮，留白部分是反光的水面，前景則是岸上的浪花。

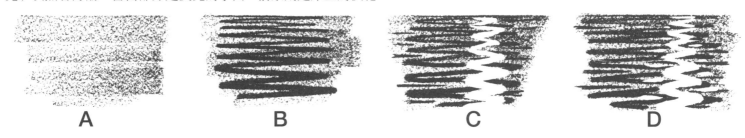

| A | B | C | D |

上排是水面光影（月光或船燈等）的建議畫法。A是代表水面的基本灰色。所有水面都比倒影還要暗。圖A使用一般的素描畫紙和4B粗芯扁頭鉛筆。圖B中有一條Z字形的連貫筆觸，因為筆壓從上到下逐漸增加而變粗（工具是6B圓頭炭筆）。圖C多了兩樣東西：黑色Z字形線條旁的細線，以及代表倒影的白色Z字形線條。圖D和圖C基本上一樣，只是在白色倒影旁又多了一些白色的短筆觸。左圖E則一步步地綜合了圖A到圖D的所有畫法。

E

圖3是一幅簡約的月光場景。首先用約3吋長的6B粗炭條將紙面塗成灰色，記得先在畫紙下墊一張墊板。接著，用較鈍的6B鉛筆畫出遠處山丘，再用4B鉛筆畫天空中的斜紋，然後才畫前景的景物剪影。月亮和海面倒影均使用不透明白色顏料。最後，在倒影上小心添加一些水紋線。如此就完成了寧靜的水面風景。

3

來談談水吧！（用完整的兩頁來討論）

1

水有什麼作用呢？它能做些什麼？水的特質與狀態總是不斷改變。如果你曾經住在海岸或湖邊，一定會深刻體會並驚訝於水面的瞬息萬變。自古以來，「觀水」這項活動就有益於身心健康。因此，讓我們拿起鉛筆，給水來張特寫吧！首先要說明，水的形狀絕對不會像這樣～～～，除非是一些水的圖標設計。若要水完全靜止，只能使其結凍。既然水川流不息，那我們就來嘗試看看是否能捕捉到水流的動態。圖1，粗芯扁頭鉛筆描繪的是輕柔的海浪，浪形隨意鬆散、波峰配置頗有趣味。有些海浪會以輕飄的筆觸開始，到波峰處加重筆觸，再以輕飄的筆觸作結。

2

很多時候，依據光線變化，每一道波浪前方會出現些許陰影。圖2中微風徐徐吹拂，海浪也規律地湧動。但這樣的海面有些單調，因為從遠處看來，這些微小的「起伏」讓水面形成一片灰色，使倒影變得不明顯。

3

圖3中的風力增強，現在我們要捕捉形成特定角度的翻滾海浪。使用鉛筆，從下凹的波谷畫弧線到白色的波峰，對比的明度形成了波浪高低起伏的效果。在第98、99頁我們將詳細說明大浪的各階段型態。

4

圖4使用極寬幅度的線條來表現海浪。現實中從來沒有人看過或能夠用相機捕捉到這樣的場景；令人驚訝的是，這樣的線條竟然完美詮釋了水的流動，尤其使用強烈的深色與清淡的白色製造對比。黑色部分是陰影，至於線條勾勒出的白色區域則是亮部。仔細觀察白色區域的細線多常匯集到黑色的色塊之中。

5

圖5的海面是以凹弧形的短筆觸連接至代表淺浪的陰影線條來表現。這樣的畫法如果謹慎搭配筆刷與墨水，會有很棒的效果。

6

圖6中緊鄰的深色波浪之間留有一些白色的空隙。遠方水平線位置的波浪比前方的波浪小。記得不要犯了前頁圖1提到的錯誤畫法。

7

圖7的海浪規律起伏。這種情形經常出現在深水海域，而非淺水海域；大船的船身旁常可見到這種海浪。

8

圖8和圖7很相像，但多了一些漩渦。這兩張圖也可以合併起來。海面不太平靜，卻不是因為海風造成。漩渦呈長橢圓形。下次「觀水」時可以找找看有沒有這種浪形。

9

圖9是海上常見的景象。大浪下方湧起如烤盤花邊一般、深色與灰色交雜的浪花，沿著一道道波峰形成寬度不同的白色區域。

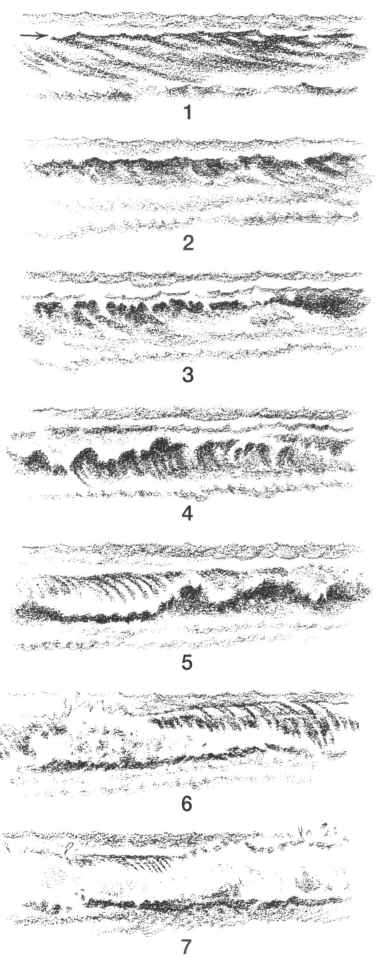

1

2

3

4

5

6

7

海浪的移動路徑

許多藝術家都曾駐足在海岸或海邊岩壁,為洶湧而來的海浪所著迷。由於海浪翻滾不息,所以要洞悉其行進軌跡極具挑戰性。圖1的海浪滾滾隆起、湧向內陸,波峰(箭頭所指的位置)雖然受到風的吹拂,但其實海浪從遠處便開始湧動,並非驅動自岸邊的風力。

2. 向前翻湧的海浪因為前後浪的推力而形成波峰,另一道更強大的推力又接著從海的方向襲來。

3. 當後方海浪的推力大過於前方海浪下墜的力量,波峰就會開始重疊。

4. 形成巨大浪卷時,波峰位置因劇烈翻騰而顏色淨白。

5. 圓滑的浪背形成拱形,猛力向空中噴濺起朵朵浪花。

6. 左側海浪與前端海浪的波谷互相撞擊,於是激起泡沫、噴飛四處。

7. 整段海浪的波峰崩落,浪花濺飛至空中。

8. 波浪能量逐漸平息,回歸無垠大海,但注意後方又有新的湧浪形成,即將捲土重來。

8

海浪的分析

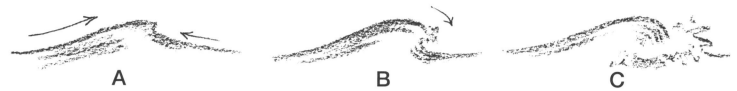

A B C

上圖A為前頁圖2的側面圖，可以看到海浪捲起形成波峰，又即將崩落。圖B中的波峰漸趨平緩，噴濺出浪花（參考前頁圖3、4、5的波浪進展情形）。圖C中的波浪因缺乏支撐而向前崩毀（參考前頁圖6、7）。

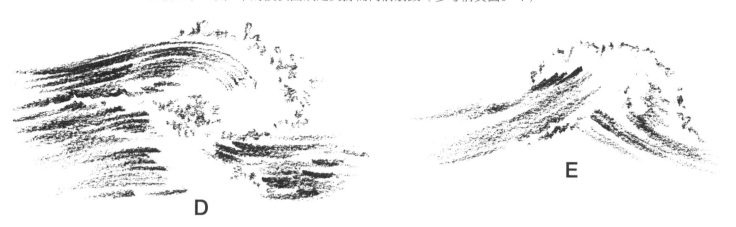

D E

描繪圖D的拱形浪背時，鉛筆線條必須表現出平行向前「流動」的感覺，否則會喪失海浪洶湧的氣勢。圖E中，因為前後兩邊勢均力敵的波浪相互撞擊，噴發出巨大的波峰。兩股波浪相撞之下，在兩側皆形成了波谷。左方的推力可能來自大海，右方的推力則可能來自撞擊岸邊礁岩後的反衝擊力。

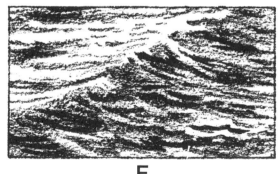

F

清晨或傍晚的光線會使波浪的其中一側覆於陰影之下，如圖F。你可以看到左側海浪波光粼粼。傾斜的兩側波浪都加上了粗糙的筆觸以表現波紋。

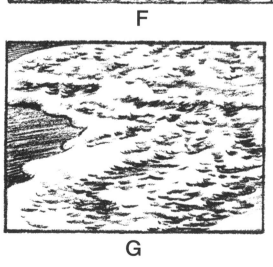

G

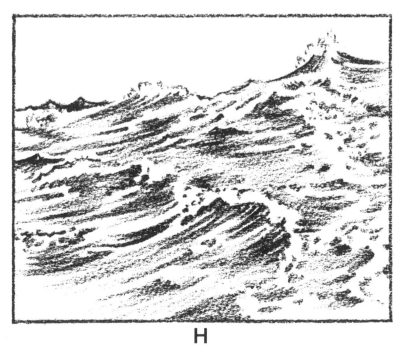

H

圖G，大海拍打在沙灘上，產生了許多泡沫。在這種情況下，大量泡沫累積起一定的厚度，大多會以微微下凹的勺狀線條來表現。

寬廣的海上形成陣陣湧浪，一旁伴隨著較小的浪。強風吹拂波峰，噴濺出白花花的浪頂。圖H中可看出風從左側推動著海浪湧向另一側。這般層層疊起的海浪，形成了綿延數十里的湧浪。

海上巨浪

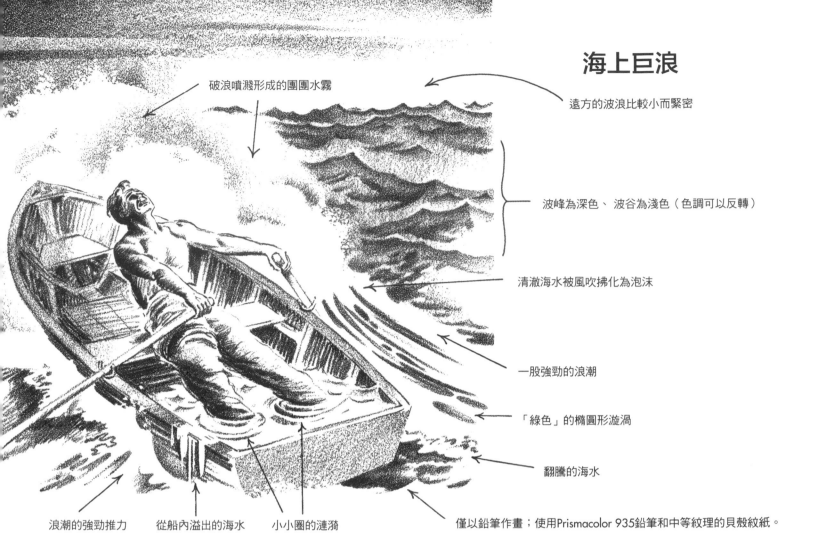

遠方的波浪比較小而緊密

破浪噴濺形成的團團水霧

波峰為深色、波谷為淺色（色調可以反轉）

清澈海水被風吹拂化為泡沫

一股強勁的浪潮

「綠色」的橢圓形漩渦

翻騰的海水

浪潮的強勁推力

從船內溢出的海水

小小圈的漣漪

僅以鉛筆作畫；使用Prismacolor 935鉛筆和中等紋理的貝殼紋紙。

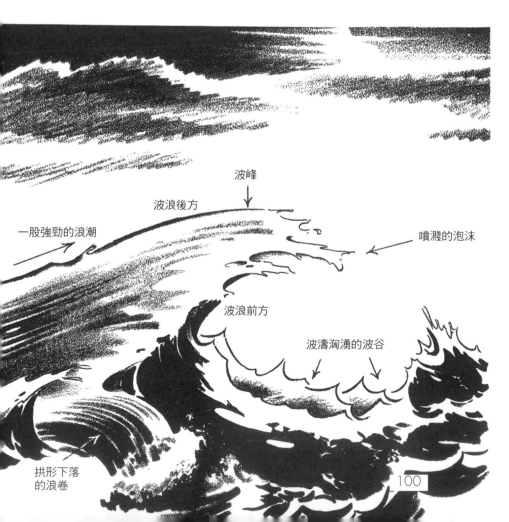

波峰

波浪後方

一股強勁的浪潮

噴濺的泡沫

波浪前方

波濤洶湧的波谷

拱形下落的浪卷

這兩頁的素描耗費了巨大心神才完成。這些圖原本是社論的插畫，但我們去除了原本的標示。筆者本身偏好自由流暢的風格，這點從本書採用的圖例即可印證。多元風格是藝術之所以充滿魅力的主要原因。然而，一旦決定了圖畫的風格或表現手法，最好能從一而終，統一整體風格，才是畫出成功作品的關鍵。

100

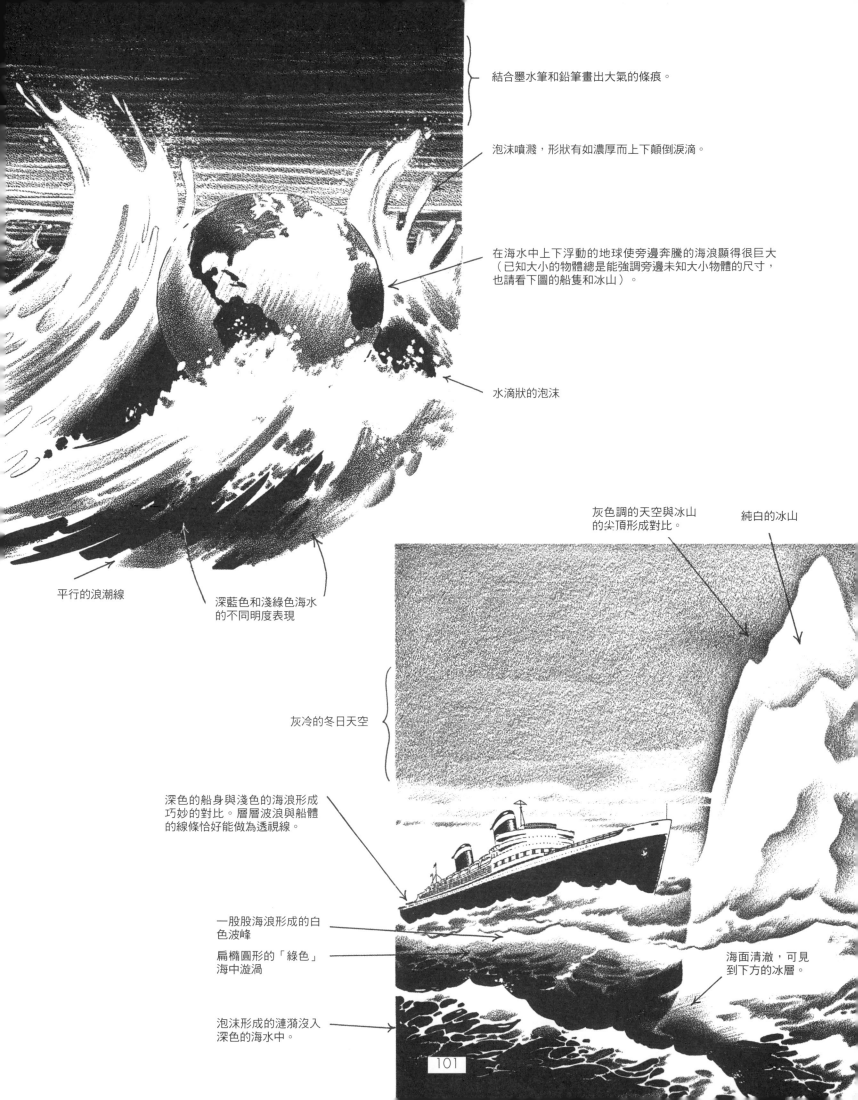

結合墨水筆和鉛筆畫出大氣的條痕。

泡沫噴濺,形狀有如濃厚而上下顛倒淚滴。

在海水中上下浮動的地球使旁邊奔騰的海浪顯得很巨大
(已知大小的物體總是能強調旁邊未知大小物體的尺寸,
也請看下圖的船隻和冰山)。

水滴狀的泡沫

灰色調的天空與冰山
的尖頂形成對比。

純白的冰山

平行的浪潮線

深藍色和淺綠色海水
的不同明度表現

灰冷的冬日天空

深色的船身與淺色的海浪形成
巧妙的對比。層層波浪與船體
的線條恰好能做為透視線。

一股股海浪形成的白
色波峰

扁橢圓形的「綠色」
海中漩渦

海面清澈,可見
到下方的冰層。

泡沫形成的漣漪沒入
深色的海水中。

有水的地方

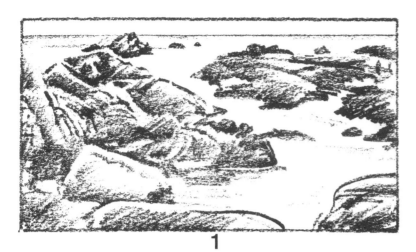

1

學會畫岩石後，初學者自然而然會想在畫作中也納入水景。圖1的前景中有許多笨重的岩石。水面因為映照明亮的天空而呈現一片亮白。沿著水流描繪岩石，直到畫面中某個位置為止，然後添加幾筆水平條紋，如此就完成了海岸線風景。愈往後方，岩石的體積愈小。

A

岩石的輪廓

B

岩石表面有陰影

C

倒映在靜止的水面

圖2中沒有水平線。注意畫面右方有一條白線緊鄰著海岸線，做為岩石與海水相交的界線。請記得，由於水面平坦，因此必須以完全水平的線條來表現。

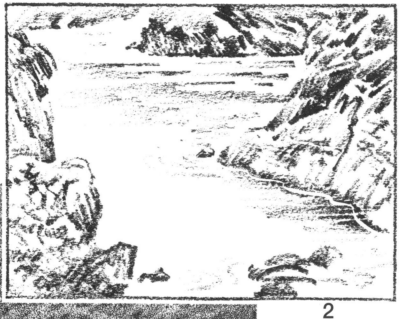

2

D

漣漪與部分倒影

E

急流拍打岩石

圖3是水面的全景俯瞰圖。因為要將光線的倒影延伸至小船位置，所以使用灰色來描繪水面（倒影則使用白色補筆顏料）。

F

流水淹過岩石後又退去

3

4

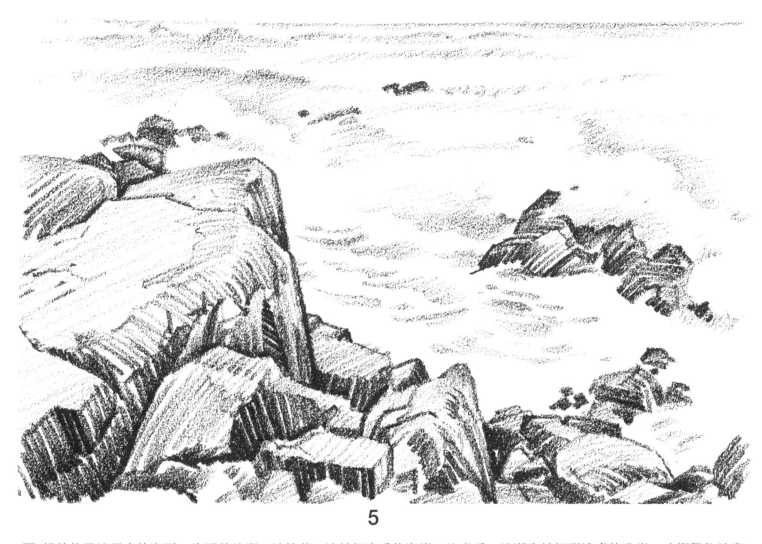

5

圖5描繪的是迷霧中的海洋，洶湧的浪潮一波接著一波拍打光禿的海岸。注意看，浪潮先拍打到遠處的礁岩，才衝擊位於畫面中間的岩石，下一秒滾滾的浪花就完全淹沒了岩石。不斷翻騰的浪潮保持淺色調，岩石則是冷峻的中灰色調。

圖6是從海岸方向往內看的河谷風景；圖7則是從高處眺望的蜿蜒河流。圖7的素描是以粗芯扁頭4B鉛筆在粗面素描紙上繪成。從高處觀看，寬廣的河流愈往遠處延伸、變得愈窄。這樣的透視畫法，讓河流顯得一望無際。河流愈是流向遠處，不僅河面變窄、蜿蜒處的角度變小、河岸間距也跟著拉近。仔細觀察這些河岸丘陵是如何漸漸沒入代表水面的留白範圍中。

6

7

驚濤駭浪與水平如鏡

無論是海上的狂風暴雨，抑或是月光下的祥和寧靜，都能吸引愛好藝術的心靈。本頁的兩幅素描風格迥異。暴風及凶險的海面要大量運用線條以表現嚴峻的情境。圖1中幾乎沒有水平或垂直的線條，圖2則完全相反（請參考第3頁〈框線與圖畫的關係〉第三段和第18頁〈情感反應〉的段落）。圖1，畫家以好幾片粗暴斜穿的雲來表現不祥的天空。閃電的線條向下衝刺，越過桅杆、船身、海浪及鬆脫救生圈的後方。這幅景象危機四處，狂暴不已。試著從圖中找出前幾頁討論過的海浪特點吧！

1

圖2給人一股不受打擾的平靜感。狀似管風琴的夢幻門扇托住一輪明月，平靜的水面映照出月光。垂直線和水平線是畫面的基礎，營造出整體的寧靜氛圍。變化溫和的雲層以特定的角度飄盪在空中，頗為慵懶。因為在此關注的是風景，我們暫不討論人物的部分。如果想了解人物畫法，請參考筆者的另一本著作《人體素描》（Drawing Heads & Figure）。這兩幅素描均使用貝殼紋紙、935鉛筆、筆刷（2號圓頭水彩筆）、墨水筆（Gillott 170沾水筆）和一般繪畫用的墨水（品質優良皆可）。草稿使用的是藍色鉛筆（Eagle Verithin 740 1/2）。

2

瀑布的畫法

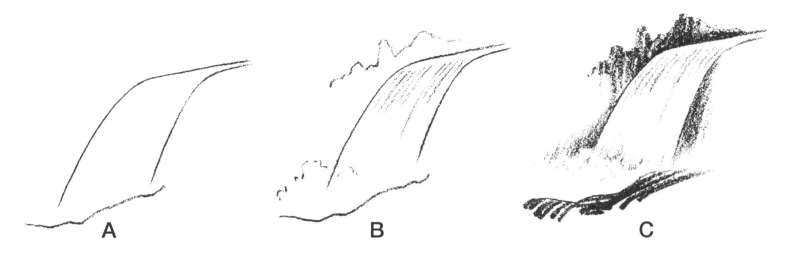

A　　　B　　　C

畫瀑布時，有幾項原則請謹記在心。首先，思考瀑布流動的路徑（圖A）。再來，考慮瀑布水面的光影效果（圖B）。雖然河流是瀑布的來源，但瀑布並不如河流般平穩流暢，除非後方河流湍急湧進，否則峭壁的坡度愈和緩，瀑布就愈不湍急。無論何種情況，瀑布水流最好都以平行線條來表現。瀑布向下流瀉位置的兩側岩壁會有塊面變化。而在絕大多數情況下，還要考慮利用怎樣的背景才能將瀑布凸顯成為最亮眼的部分，因為水面的反射光和噴濺至空中的水氣與光線結合後會變得特別晶亮而顯眼。承上，我們在圖B中勾勒出樹林（或岩石等其他景物）的大致樣貌，以及瀑布底下水霧與水氣的輪廓（一定是白色泡沫狀）。在圖C中加入暗部，以便凸顯水的光亮。泡沫的輪廓看起來永遠是霧濛濛的，絕不可像峭壁般堅硬。

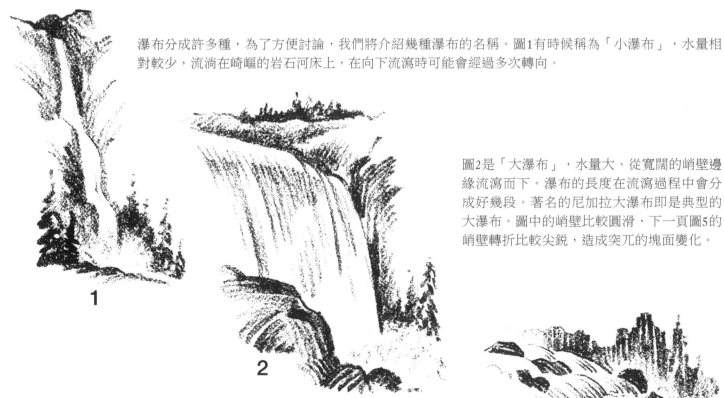

瀑布分成許多種，為了方便討論，我們將介紹幾種瀑布的名稱。圖1有時候稱為「小瀑布」，水量相對較少，流淌在崎嶇的岩石河床上，在向下流瀉時可能會經過多次轉向。

圖2是「大瀑布」，水量大、從寬闊的峭壁邊緣流瀉而下。瀑布的長度在流瀉過程中會分成好幾段。著名的尼加拉大瀑布即是典型的大瀑布。圖中的峭壁比較圓滑，下一頁圖5的峭壁轉折比較尖銳，造成突兀的塊面變化。

圖3是「急流瀑布」。這種瀑布水流強勁湍急，能通過岩石的重重阻礙直直往下奔流。雖然不必明確地畫出岩石，但必須表現出水面下露出的石頭痕跡。急流瀑布在真正向下流瀉時會分成好幾個階段。這張素描其實混合了好幾種不同的瀑布類型，因此也很難明辨是哪一種。

瀑布的進階畫法

圖1和圖2都在描繪由許多小瀑布所組成的急流瀑布，河床上布滿岩石、崎嶇不平。圖1中的小瀑布沿著階梯狀的河床流瀉而下；圖2的瀑布水流則幾乎淹沒了底下的岩石。在描繪多層瀑布時，最明智的做法是先以平行的線條表現一段水流，接著畫底部的湍流，再一次次重覆上述順序。過程中一定要記住水流的方向（參考圖6和圖9）。圖3的瀑布如自由落體般垂直墜落，峭壁頂端的水量不多，所以大部分水流在觸底之前早已化為水氣或水霧。這樣的瀑布通常愈往下游、幅度愈寬闊。

1

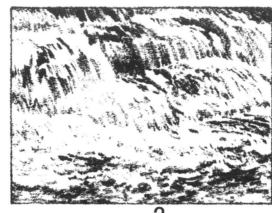

2

3

圖4是一道湍流，水位淹到岩石的一半。仔細觀察急流是如何在比較軟質的岩石間侵蝕出小水池。平行線條代表水流，而即將形成瀑布之處被刻意留白，反而只加上幾個小點用來表現水花的筆觸。注意畫面最右側小塊岩石旁的水流畫法。

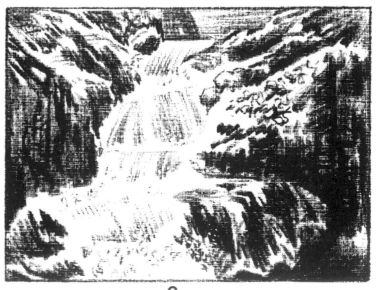

4

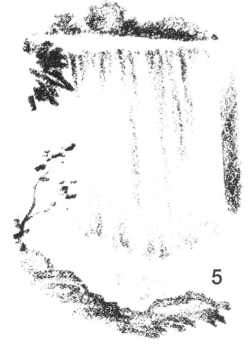

5

圖5中相對平穩的流水瞬間遇到轉折而往下傾瀉，形成瀑布。瀑布的部分水流線條幾乎長達底部的瀑布池（使用鈍頭6B鉛筆）。圖6的瀑布迂迴曲折，奔流而下，是畫面中最亮眼的部分（圖6使用布紋紙，圖1至5均使用一般素描紙）。

6

尼加拉大瀑布

左圖是尼加拉大瀑布的局部景色。雖然高度比起世上其他知名的瀑布要低的多，其磅礡的氣勢仍令人嘆為觀止。大瀑布後方的天空刻意以較深的顏色表現，使雪白的瀑布更加亮眼。黑色的岩石與樹林也與白色的水霧形成強烈對比。這幅素描使用了貝殼紋紙、墨水筆和Prismacolor 935黑色鉛筆。

尼加拉大瀑布的水流不含岩石沉積物，加上周圍噴濺出的水霧濃重，因此幾乎全部留白。

階梯型瀑布

圖9是由許多小瀑布沿著高度一致的階梯狀岩壁向下流動而成的多層瀑布。根據透視法，最靠近我們的瀑布看起來最大，遠方瀑布則較小。周圍的岩石與樹林幾乎都保持深色調。這幅素描主要使用1/8英吋的鈍頭炭筆，其中較細緻的瀑布水流則使用削尖且較硬的B炭筆。

7

圖8中的岩石結構倒映於水面，並引導水流奔瀉形成瀑布，使得水流線條不再平行。各種類型的瀑布對作畫者來說都是一大挑戰。觀賞瀑布確實令人心曠神怡，如果能將瀑布的壯美捕捉於紙上，無疑是更大的滿足！

8

9

冰雪的畫法

圖1是一座結冰的瀑布，冰柱在陽光照射下閃閃發亮。高度反射的結冰面形成了美麗獨特的圖樣。圖2和圖3示範了如何在畫面中留白，以表現白雪皚皚的山頭。外露的地面和岩石是透過在塊面上添加少許的灰色和黑色來表現。請特別留意畫面中的「視線跟隨路徑」（參考第12、13頁）。圖1、2、3均使用灰銅卡和HB炭筆。

1

2

3

4

圖4是一張簡單又有創意的作品，使用6B炭筆在輕薄的素描紙上繪成（請一併參照第63頁的右排圖例）。北方冷冽的氛圍可藉由鮮明的黑白對比來表現。

5

6

7

8

9

前頁圖5這類素描作品很有意思。畫面中所有大膽的粗線條都是以構圖用的粗芯鉛筆來勾勒，前景以細炭筆畫出傾斜筆觸，然後使用長炭條塗黑山峰上方的天空，以凸顯山頂的白雪（畫法詳見第20頁圖5）。留意自己的視線是如何循著前景和中景的地形線上下移動（參考第24頁）。圖6畫於一般素描紙上（同圖5、7、8），冰山與崎嶇的山脈是由鈍頭的6B軟鉛筆繪成。此時如果翻回第34和35頁重讀關於氣溫的說明，有助於畫出更具極圈氛圍的風景。

圖7是一幅簡約的雪景。畫面左邊樹的線條粗細不同（第8～10頁曾討論過大、中、小的原則）。純白無瑕的雪地凸顯了地面的灰色樹影與遠處的樹林。灰濛濛的天空將雪景襯托得更加迷人。圖8，有時候枯槁的樹木也能成為很不錯的背景。

圖9是一幅刮畫板作品。由於刮畫板表面覆蓋著白色粉末，所以剛開始會先使用藍色鉛筆來打稿。白色區塊沒有塗上墨水，灰色和黑色區塊則有。等墨乾後，以刮刀的刀鋒刮出光線的效果。接著以墨水筆在白色區塊描上細緻的黑線，如教堂窗戶、尖塔正面、門廊柱子等細節。雪花則是利用刮刀刮去部分墨跡，或是沾點上白色補筆顏料所繪成。

風景素描中的房屋

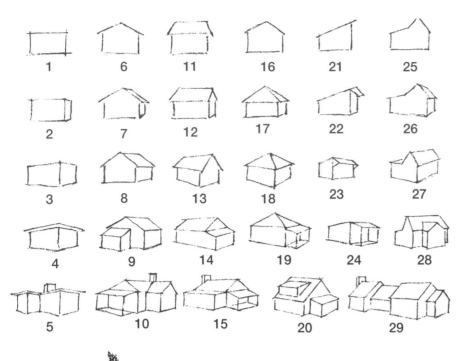

一棟小小的屋子就能為風景畫增色不少，因為有居民，就表示那是宜居的處所。同時，房屋也能做為畫中的焦點或「關注的目標物」。許多風景和海景中都會出現農田或小村莊，但你不必因此不知所措，只要以最簡單的線條來勾勒房屋的就足夠了。左邊是房屋的基本畫法。

一開始，通常畫家會先畫一個長方形，做為建立固定形體的第一步。如果你是從正面描繪長方形，那麼房子的側邊只會稍微露出來（圖1、2）。如果希望側面多顯露一些（圖3），就是運用透視法的時機了。先考慮房屋的各個側面，再來才處理屋頂，不僅能畫得好，作畫步驟也變得更容易。

在畫面中選定喜歡的位置並畫好房屋的大致外型後，接著思考明度的分布，在房子上營造深淺對比。此外，還要注意房屋的背景。圖A中淺色的屋頂和深色的背景形成對比；圖B的灰色房屋和淺色的背景成對比；圖C則綜合了圖A和圖B兩種畫法。

欣賞大師畫作時，很容易發現他們都曾運用類似上述的技法。不妨找個下午到藝廊參觀，試著用以下標準觀察：有哪些素描的結構中包含平面？而該平面的前、後方的景物為何？同樣地，在翻閱精美的畫冊時也可以這麼做。物體的邊緣或許不甚明顯，但和周遭環境之間一定會用線條、明度差異或（具有色階差異）的色彩來區隔。有時候你會發現屋子兩側的明度融為一體，必須透過屋頂的線條才能看出整體結構（如圖D）。用鉛筆素描時，你可以選擇運用鮮明的明度對比或線條來表現風景。若你選擇後者，記得要貼合物體的表面來表現筆觸。

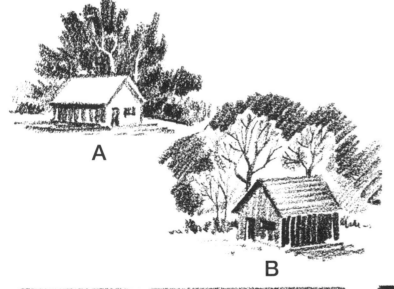

A

B

C

D

一分鐘畫好房屋

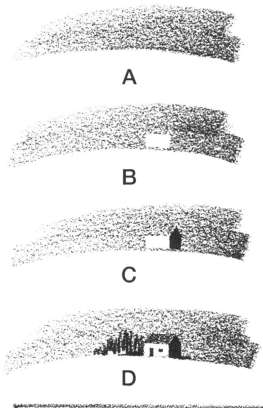

A

B

C

D

有些評論認為純觀賞用的鉛筆畫作中最好不要以白色顏料修飾，但純粹複製用的畫作則可以適時地使用白色顏料、讓效果加乘。如果使用柔軟的細紋畫紙（如素描紙），塗上白色顏料後的部位幾乎不能再繼續作畫，看起來也不自然。不過像是門窗等小型物體，還是可以用白色顏料來點綴。

在此做個小小的實驗。A：使用粗芯扁頭4B鉛筆畫幾道寬線條。B：用白色補筆顏料添加一小塊白色。C：畫上房屋的側面。D；再加上屋頂、大門、窗戶和幾棵樹。E：原本的小幅實驗品已然發展成一幅風景畫。F：我們以類似的方式將穀倉加入山林風景之中。

下圖1的破舊屋頂使用扁頭鉛筆，熟練地在邊緣畫上一筆，然後再添加兩點（煙囪與窗戶），如此就畫好了一間小屋。這樣做並非「偷工減料」，重點是利用簡單線條來避免過於繁重的細節。

仔細觀察圖2中的小屋，祕訣是在後方稍稍露出另一個小房間。現實生活中經常可見到這樣的結構，畫作中當然也能照做，畫法簡單、看起來又自然。

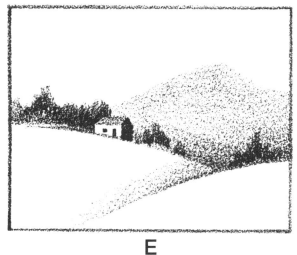

E

1

F

2

塊面、明度與形體

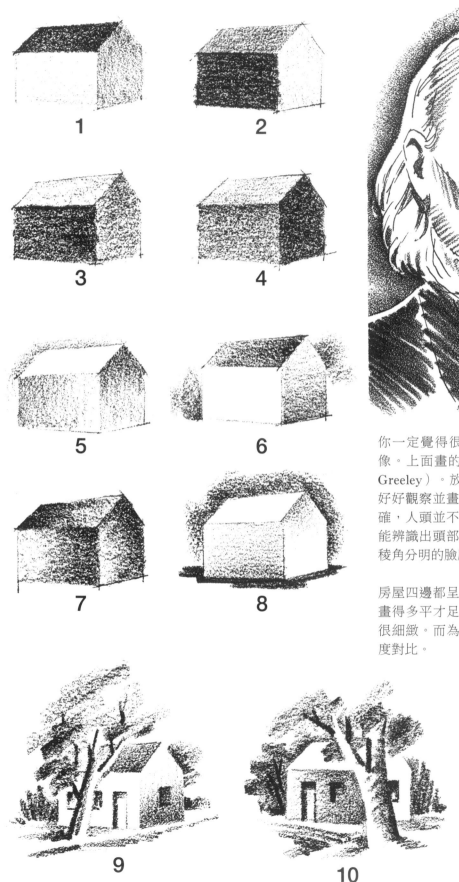

1

2

3

4

5

6

7

8

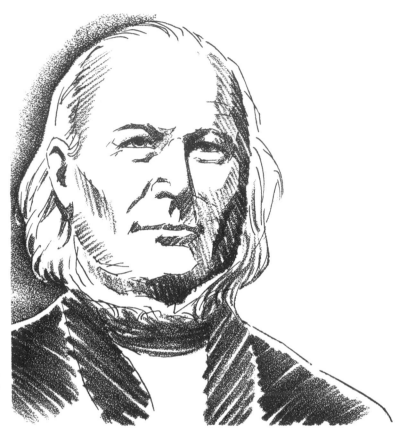

你一定覺得很奇怪，在討論房屋的章節裡居然有一張人像。上面畫的是美國著名報人霍勒斯‧格里利（Horace Greeley）。放上這張圖是為了說明：不管主題為何，都該好好觀察並畫下物體的塊面，這一點我們已多次強調。的確，人頭並不像房屋一樣具有清晰的輪廓，但專業畫家卻能辨識出頭部的外在塊面。這位人物的頭頂較為圓潤，讓稜角分明的臉龐看來更具力量與性格。

房屋四邊都呈90度垂直，但每一道側面（或塊面）應該要畫得多平才足夠呢？在亮色調的圖畫中，塊面可以處理地很細緻。而為了方便教學，我們刻意加強了本頁圖例的明度對比。

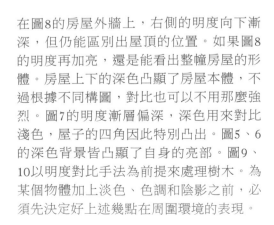

9

10

在圖8的房屋外牆上，右側的明度向下漸深，但仍能區別出屋頂的位置。如果圖8的明度再加亮，還是能看出整幢房屋的形體。房屋上下的深色凸顯了房屋本體，不過根據不同構圖，對比也可以不用那麼強烈。圖7的明度漸層偏深，深色用來對比淺色，屋子的四角因此特別凸出。圖5、6的深色背景皆凸顯了自身的亮部。圖9、10以明度對比手法為前提來處理樹木。為某個物體加上淡色、色調和陰影之前，必須先決定好上述幾點在周圍環境的表現。

技巧提點

我們試著將小屋放大，以便接下來的討論。這些房屋的塊面雖不如前頁分明，但確實存在。以下將介紹不同的畫法，無論哪一種，最重要的是讓畫面中的各個部分彼此產生連結，否則最後的作品會像是出自好幾位不同風格的畫家之手一樣。

圖2和圖4都運用了長線條，一個是垂直的，一個是水平的。圖1主要使用某種靈活的交錯線條。普遍來說，鉛筆素描的畫家偏好以平行線或純色來表現畫面中的陰影，而不是交錯的線條。因為氾濫的交錯線條容易使畫面變得混亂。因此本書多數的素描都是以平行線或純色的變化來表現陰影。只要改變筆壓，就能得到想要的效果。圖3和圖6的線條間以留白穿插，交織出房屋的外貌，但仍保留了木頭質感的邊緣輪廓。圖5則是以粗芯扁頭鉛筆來表現較為飽滿的明度。

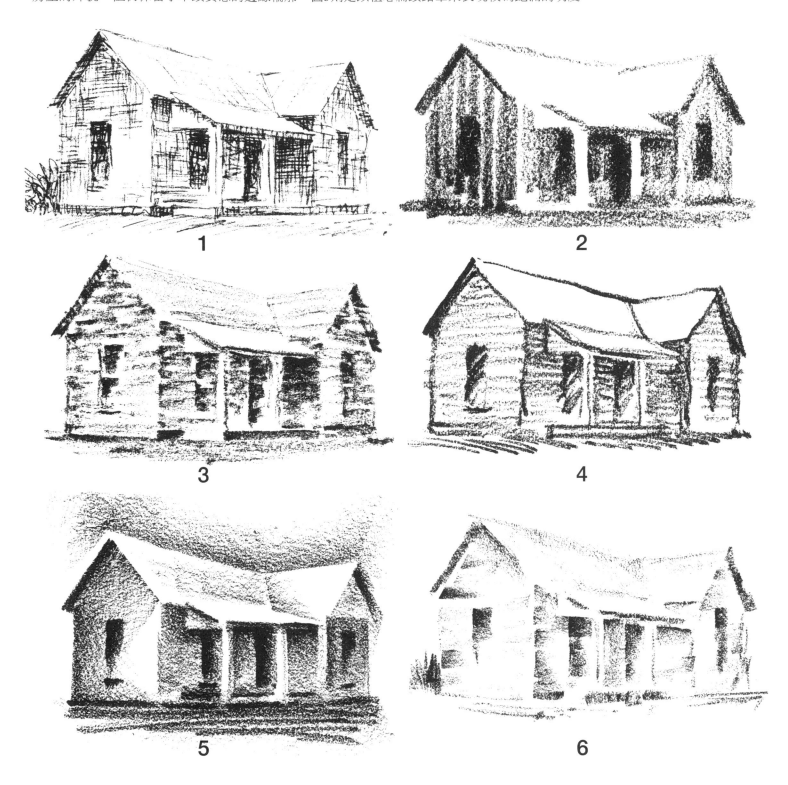

1

2

3

4

5

6

並排房屋的畫法

1

A

B

C

假如我們想描繪小村莊的風光，只要三棟建築物就足夠了：雜貨舖、教堂和穀倉。當然你也可以在後面多畫一些小房子，但在本頁我們將盡量簡單地示範。在構圖中增添更多新意之前，我們必須先勾勒出大致的結構。圖A以三個方塊組成基本構圖，體積有大、中、小之分（參考第8～10頁）。避免每個面向看起來大小相等，才能構成有趣的視角；因此我們將每一間房屋的寬邊設計得長短不一。圖B中的每間房屋都加上了屋頂。

接下來還可以再輕巧地加入一些附屬設備，如走廊、階梯、教堂尖塔、窗戶和門等等。完成之後，再來還要豐富整體的自然環境。構圖時，試著想像一個可以包含所有元素的外框。整幅風景必須有統一的風格。雖然圖C沒有外框，但可以看出畫面中有一個橫倒的大三角形，左端的寬闊的底邊愈往右端愈窄。下圖2是以長方形框線為基礎所發展的構圖。本書最前面也曾提到，大多數風景素描的原則只有在框線內才成立。開始畫一幅充滿想像、或是描摹真實的風景時，如果腦海中尚未設定框線，建議可以製作一個觀景窗或兩個L形紙板，放在紙上當做框線使用。

右圖是一連串往深處發展的成排房屋，下頁圖2則是正面往橫向排列的房屋；兩張圖都很有特色。圖2的風格是這兩頁四張素描中最自由的。一位素描畫家應該致力於發展不受拘束的作畫方式，有變化才能讓作品充滿生氣！

2

城鎮與村莊的畫法

本頁的上圖比下圖「寫實」，但比起第37頁的圖18和圖21，下圖又寫實多了。抽象程度對觀者來說往往只在於主觀的一念之間。下圖中所有物體在添上陰影的明度之前，已先勾勒好粗黑的輪廓線。但現實中，物體外形並不會有粗線。圖2的兩端儘管幾乎不見弧線，卻彷如內彎的括弧般將注意力往畫面中央集中（詳見第13頁）。請好好觀察上下兩幅圖的視線跟隨路徑（詳見第12頁），以及下圖中簡約的房屋形體。

鬆散的素描與色調素描

1

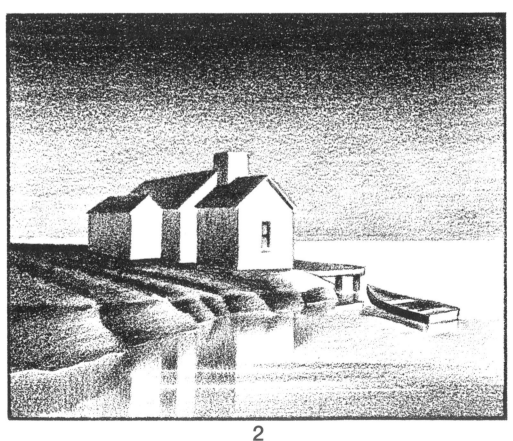

2

筆者發自內心鼓勵學生多去嘗試不同的素描畫法。而且坦白說，你我都是學生，因為我們都還在學習；任何聲稱自己已經掌握所有的方法的人，還是停止吹噓，回去腳踏實地學習吧。只要別讓作品無趣失色，維持一貫的繪畫風格也未嘗不可。上天賦予每個人獨有的個性與風格，因此我們的畫筆一接觸到畫紙、畫板或畫布，便能有獨樹一幟的表現。試著像圖1，以鬆散的筆觸作畫，或是像圖2使用精確、堅定的筆觸。總而言之，了解作畫的原則有助於展開更寬闊的創作視野，比起無視原則的人一定會更多新發現。請不斷探索新的畫法，不要被本書提供的畫法給侷限了！

但請記住，任何新的畫法都應該奠基於已經證實的基本原則上。所有藝術形式都有一套潛在的原則，儘管作品看起來可能南轅北轍。即使畫家下定決心突破常規，事實上他還是必須借助特定主題與媒材，才能表達意旨。「風景」與「海景」，顧名思義是指陸地上或海上的自然景色。上圖畫的只是一小塊土地，嚴格來說，接下來這幾頁都不在本書討論範圍。但對畫家來說，人類的居住跡象並不會破壞描繪風景的可能性。上圖的擁擠貧民窟和前一頁的廢棄城鎮都極具魅力。就算是殘破貧窮的地方，只要好好觀察，也能找到豐富的題材！

不同的結構畫法

建築物既堅固又稜角分明，精確的外型似
乎需要使用直尺輔助才好畫，但其實在打
草稿或擬定建築藍圖時不一定要使用。對
風景畫家來說，最好別借助尺規，而應該
自由作畫。右圖的風格自在隨意，而這僅
僅是一種表現方式，還有更多不同的可
能。你當然可以將房屋畫得稜角分明，但
也可能因此失去溫厚質樸的氛圍。

1

2

3

圖2、3、4畫的是大城市的風貌。儘管圖2
是一張徒手畫，過程可是費盡苦心。維持
這樣的風格簡直是自我折磨！圖3同樣以
墨水筆作畫，風格就輕鬆許多。圖4則以
鉛筆來畫同一場景。我們還可以嘗試不同
畫法，發掘更多變化。很多時候，隨意的
風格除了讓作畫過程樂趣無窮，也能迸發
更好的效果。圖中右方的強烈光源使建築
物左側幾乎覆蓋於陰影之下；比起模糊界
線的手法，這麼做有效凸顯了畫面的整體
結構。但這並不代表一定要營造強烈的對
比效果。城市景色中如果加上一層在薄霧
中的朦朧剪影，也能表現出遠處建築物幾
乎淡出畫面的效果。

4

畫出塊面和明度

1

圖1和圖2分別從不同角度來描繪同一棟建築物。圖1使用了筆刷、墨水筆、鉛筆和白色補筆顏料；圖2僅使用鉛筆。石頭、砂漿、玻璃和鋼鐵在輕鬆的素描線條下看起來很有說服力。值得注意的是，陰影的明度變化表現應該貼合建築物表面，而如果想添加成排的窗戶或樓層，記得遵守透視原則。觀察圖1中黑色區塊的各種形狀變化，以及圖2中灰階區塊彼此相連的方式。

3

2

圖3是由炭條的垂直筆觸繪成（參考第20頁）。透過筆壓變化，長條形的建築物參差排列。這幅素描因為只呈現了建築物的正面，具有強烈的印象派風格。我們隨心所欲排列建築物，使其分布得錯落有致。窗戶使用留白手法；在接近地面、建築物的中間加上零星幾筆代表薄霧的白色橫線。接著我們用筆刷沾墨水畫人群的剪影，人群站在陰影形成的基底線上。整幅構圖的最大特色是全部由平板的剪影所組成，甚至連摩天大樓後方的白雲也是。有些建築物甚至因為邊緣的漸變效果而與背景融為一體。

國家圖書館出版品預行編目資料

風景素描 / 傑克.漢姆(Jack Hamm)作；陳冠伶譯. – 修訂一版. – 臺北市：易博士文化, 城邦文
化事業股份有限公司出版：英屬蓋曼群島商家庭傳媒股份有限公司城邦分公司發行, 2022.07
　面；　公分
　譯自：Drawing scenery : landscapes and seascapes.　ISBN 978-986-480-235-7(平裝)
　1.CST: 素描 2.CST: 風景畫 3.CST: 繪畫技法

947.16　　　　　　　　　　　　　　　　　　　　　　　　111009323

Art Base 029

風景素描

原 著 書 名／Drawing Scenery: Landscapes and Seascapes
原 出 版 社／Penguin Group（USA）Inc.
作　　　者／傑克‧漢姆（Jack Hamm）
譯　　　者／陳冠伶
選 書 人／邱靖容
編　　　輯／邱靖容、謝沂宸

業 務 經 理／羅越華
總 編 輯／蕭麗媛
視 覺 總 監／陳栩椿
發 行 人／何飛鵬
出　　　版／易博士文化
　　　　　　城邦文化事業股份有限公司
　　　　　　台北市中山區民生東路二段141號8樓
　　　　　　電話：(02) 2500-7008　　傳真：(02) 2502-7676
　　　　　　E-mail：ct_easybooks@hmg.com.tw
發　　　行／英屬蓋曼群島商家庭傳媒股份有限公司城邦分公司
　　　　　　台北市中山區民生東路二段141號11樓
　　　　　　書虫客服服務專線：(02) 2500-7718、2500-7719
　　　　　　服務時間：週一至週五上午09:30-12:00；下午13:30-17:00
　　　　　　24小時傳真服務：(02) 2500-1990、2500-1991
　　　　　　讀者服務信箱：service@readingclub.com.tw
　　　　　　劃撥帳號：19863813
　　　　　　戶名：書虫股份有限公司
香 港 發 行 所／城邦（香港）出版集團有限公司
　　　　　　香港灣仔駱克道193號東超商業中心1樓
　　　　　　電話：(852) 2508-6231　　傳真：(852) 2578-9337
　　　　　　電子信箱：hkcite@biznetvigator.com
馬 新 發 行 所／城邦（馬新）出版集團【Cite (M) Sdn. Bhd.】
　　　　　　41, Jalan Radin Anum, Bandar Baru Sri Petaling,
　　　　　　57000 Kuala Lumpur, Malaysia.
　　　　　　電話：(603) 90578822　　傳真：(603) 90576622
　　　　　　E-mail：cite@cite.com.my

美 術 編 輯／林雯瑛
封 面 構 成／林雯瑛
製 版 印 刷／卡樂彩色製版印刷有限公司

■2018年08月30日初版1刷
■2022年07月14日修訂一版
ISBN　978-986-480-235-7

定價700元　HK$233

城邦讀書花園
www.cite.com.tw